하품의 언덕

문보영 원작　각색·그림 이빈소연

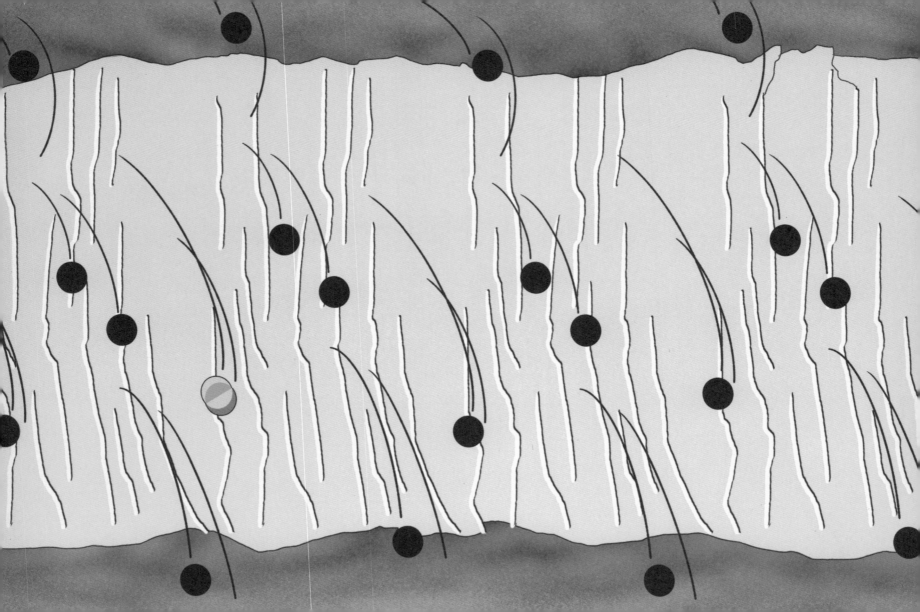

헤르츠 나인 남서부

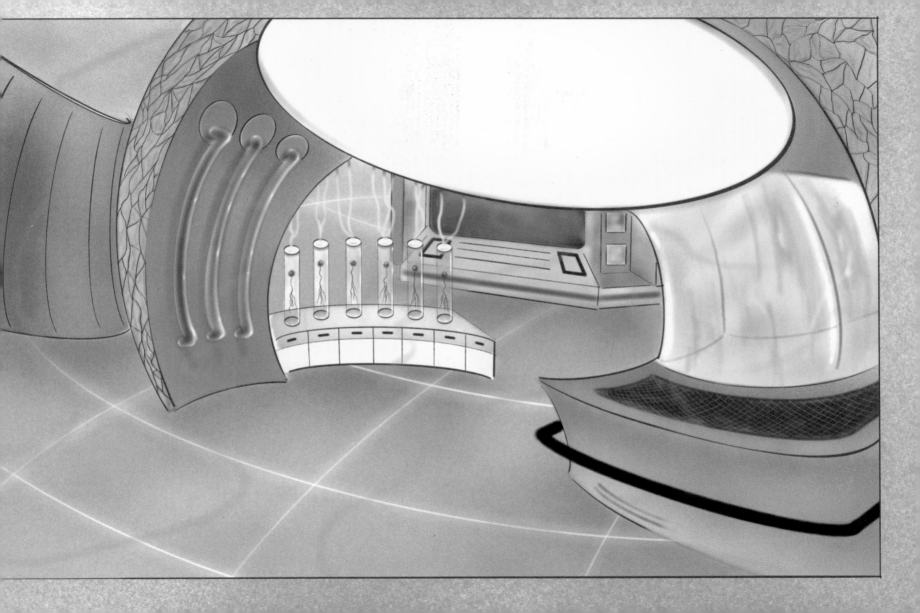

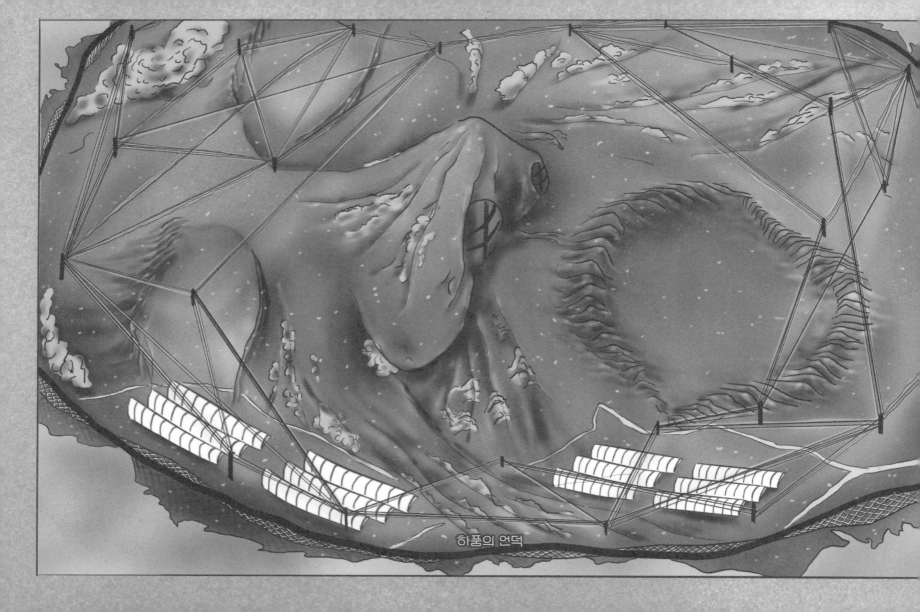
하품의 언덕

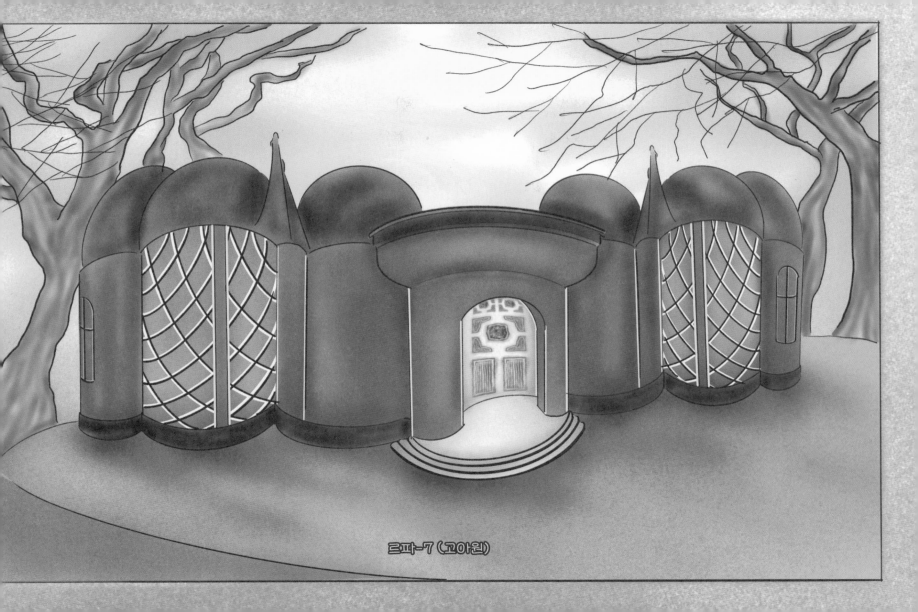

르파-7 (고아원)

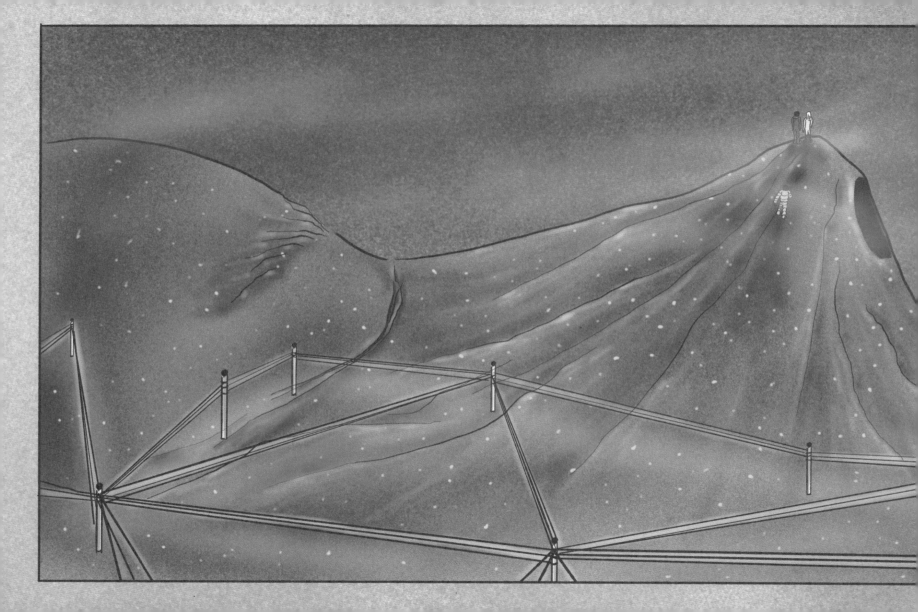

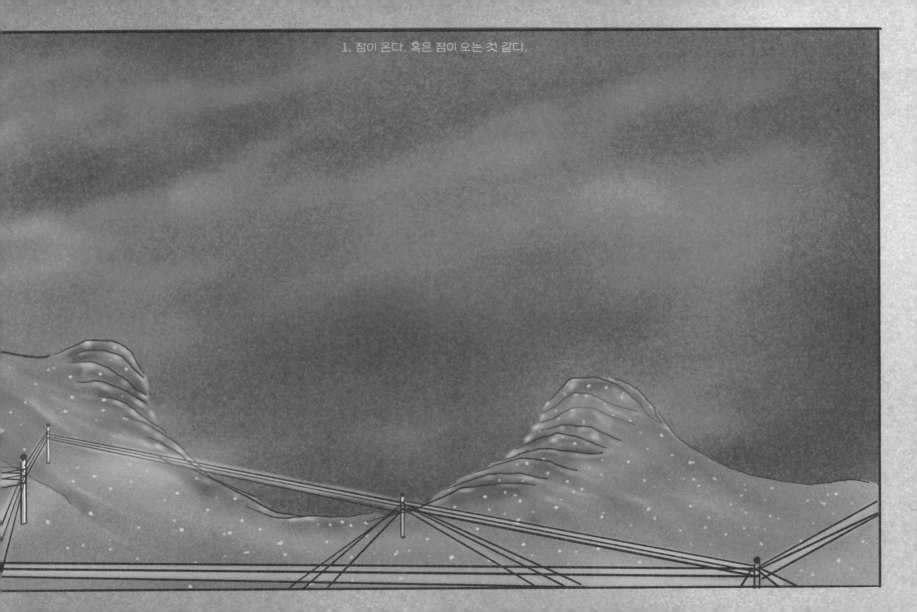

1. 잠이 온다. 혹은 잠이 오는 것 같다.

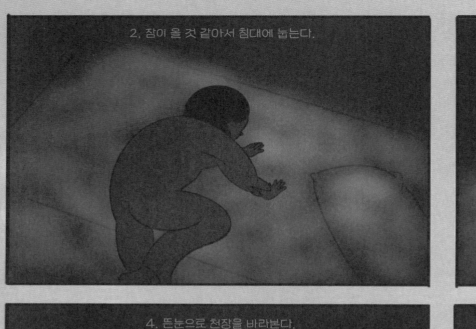

2. 잠이 올 것 같아서 침대에 눕는다.

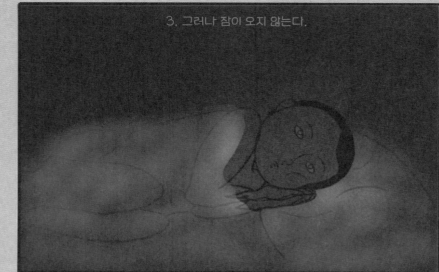

3. 그러나 잠이 오지 않는다.

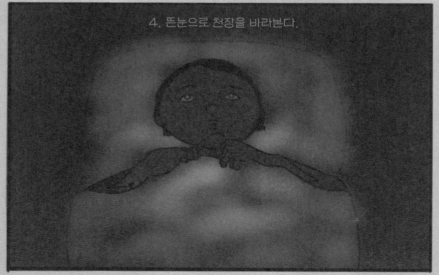

4. 뜬눈으로 천장을 바라본다.

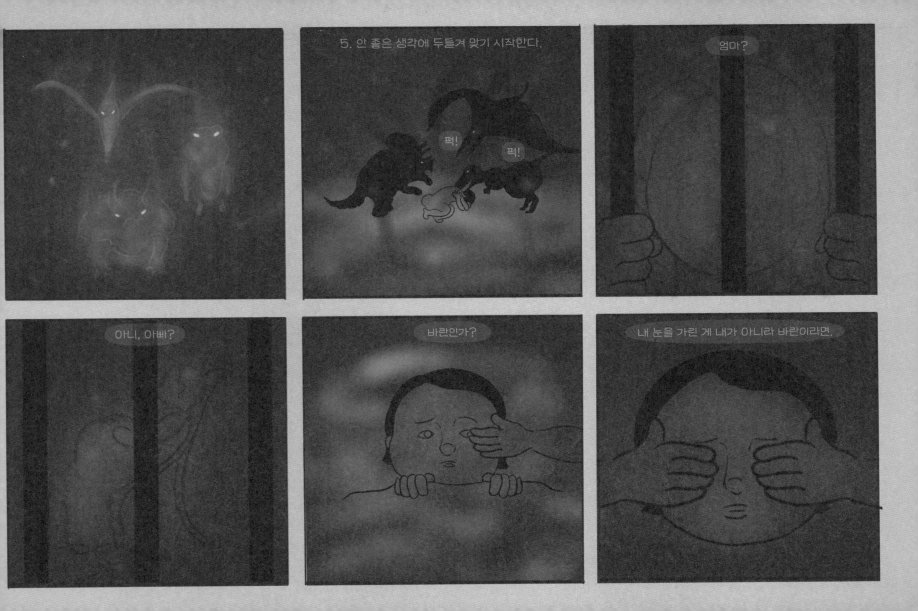

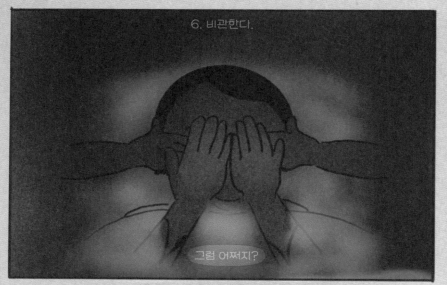

6. 비관한다.

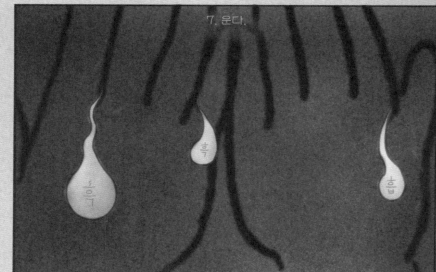

7. 운다.

8. 괴롭다. 몸을 감싸 안는다.

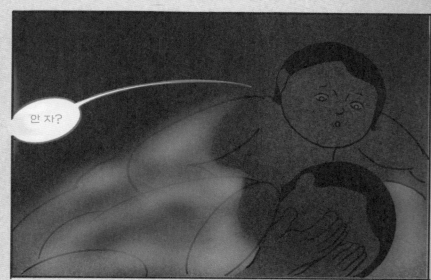

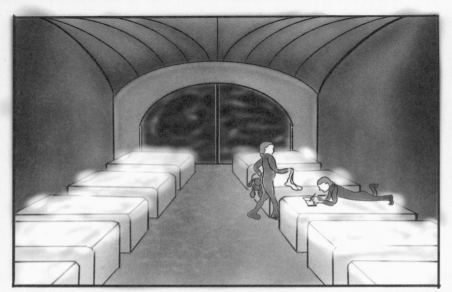

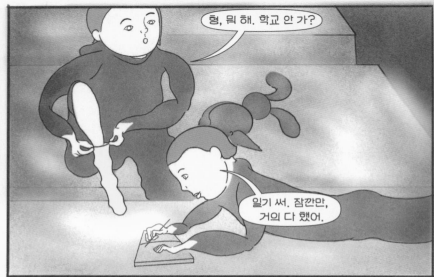

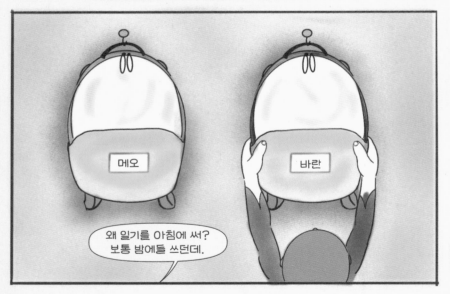

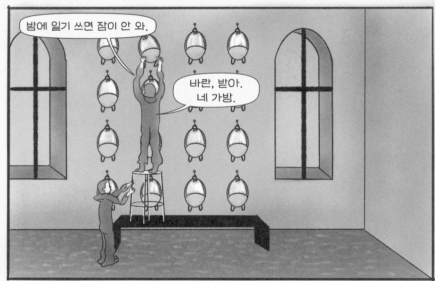

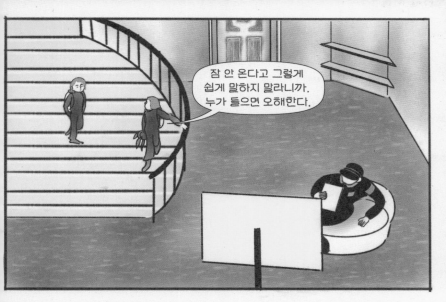

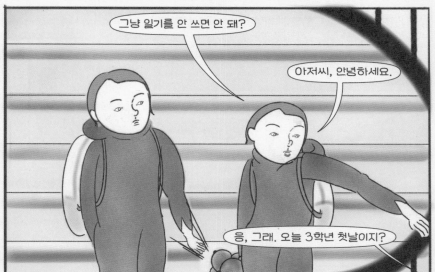

10. 형편없는 수면의 질과 악몽으로 인한 체력 고갈.

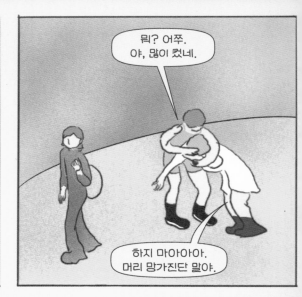

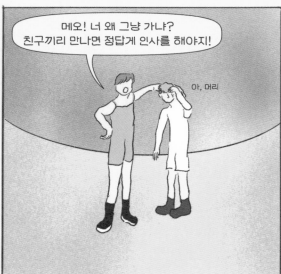

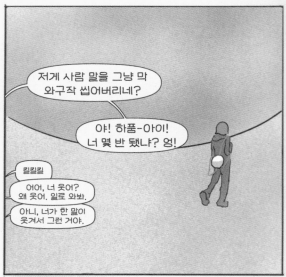

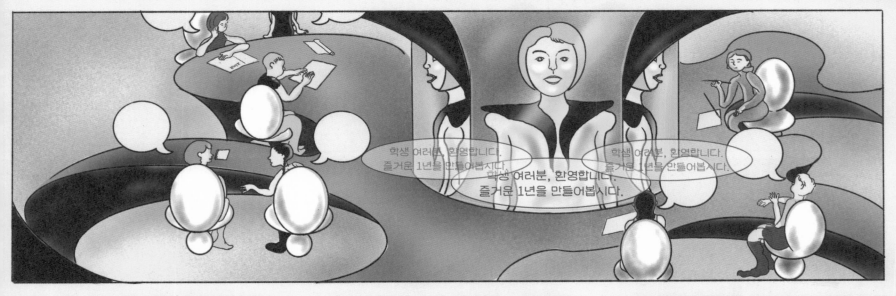

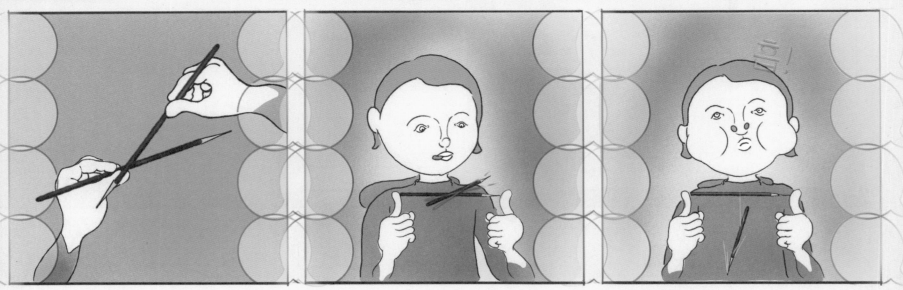

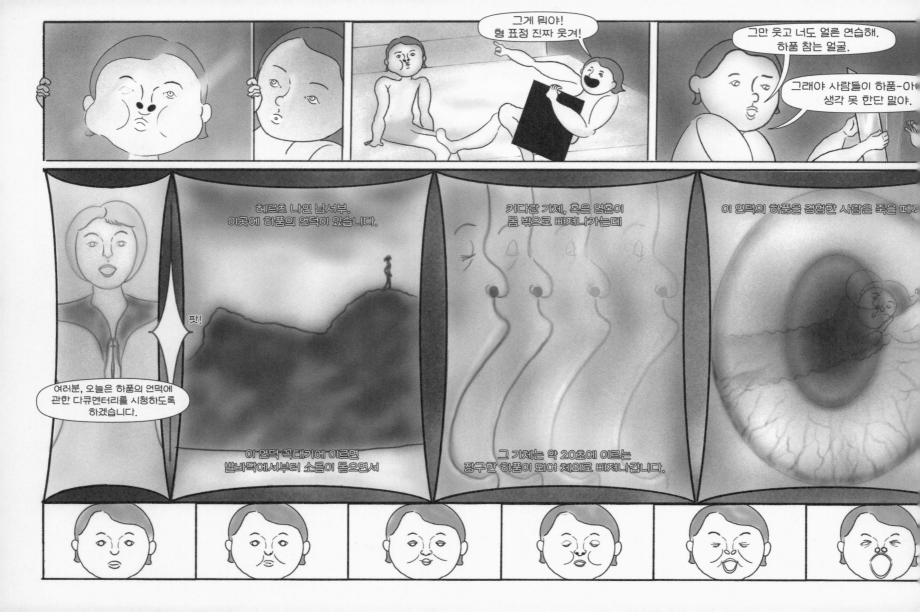

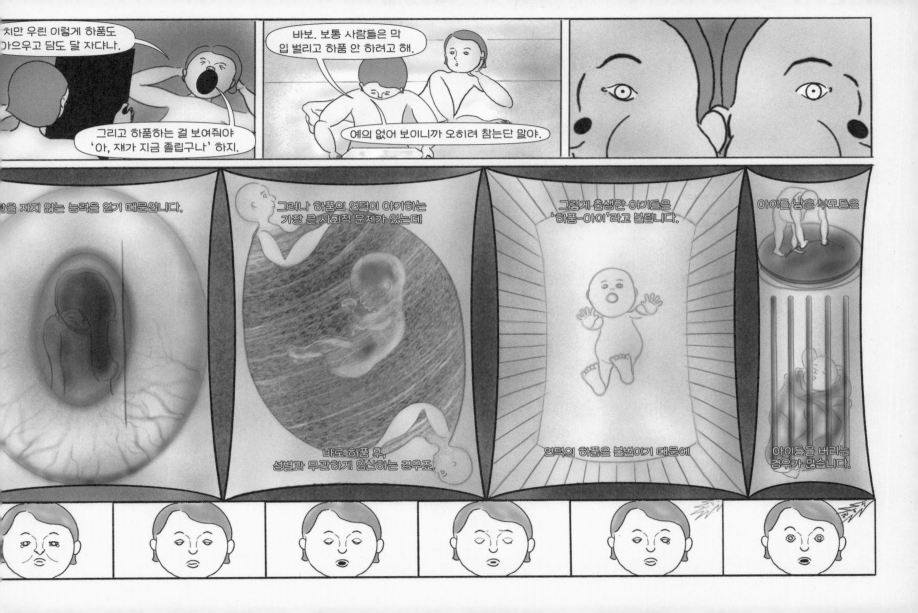

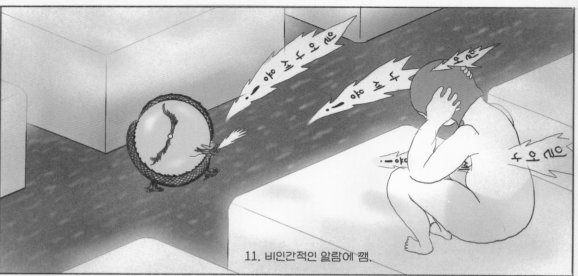

11. 비인간적인 알람에 깸.

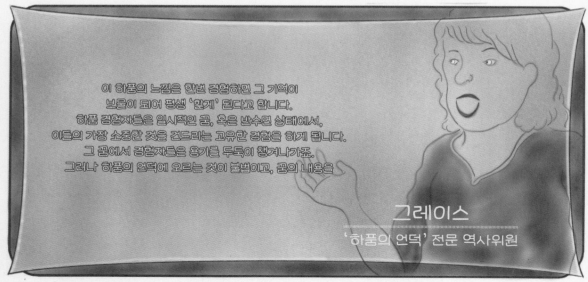

이 하품의 느낌은 한번 경험하면 그 기억이
보물이 되어 평생 '함께' 된다고 합니다.
하품 경험자들은 일시적인 꿈, 혹은 반수면 상태에서,
이들의 가장 소중한 것을 건드리는 고유한 경험을 하게 됩니다.
그 꿈에서 경험자들은 용기를 두둑이 챙겨나가죠.
그러나 하품의 언덕에 오르는 것이 불법이고, 꿈의 내용을

그레이스
'하품의 언덕' 전문 역사위원

발설하면 부정을 탄다는
미신 때문에 하품-인간들은
꿈에 대해 함부로 말하지 않습니다.

언덕의 하품은 마약과 비슷해
한번 경험한 사람은
언덕을 다시 기웃거리게 되죠.

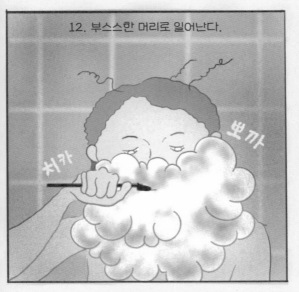

12. 부스스한 머리로 일어난다.

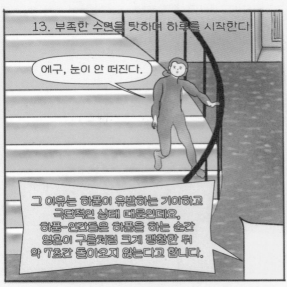

13. 부족한 수면을 탓하며 하루를 시작한다.

에구, 눈이 안 떠진다.

그 이유는 하품이 유발하는 기이하고 극단적인 상태 때문인데요, 하품-인간들은 하품을 하는 순간 영혼이 구름처럼 크게 팽창한 뒤 약 7초간 돌아오지 않는다고 합니다.

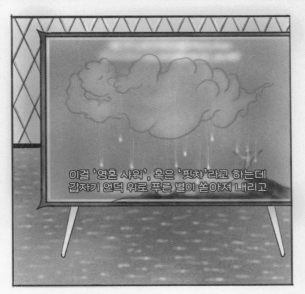

이걸 '영혼 샤워', 혹은 '핏차'라고 하는데 갑자기 언덕 위로 푸른 별이 쏟아져 내리고

그 별의 일부가 온몸에 흡수되는 느낌이라고 합니다. 사실 징역이나 벌금보다 무서운 건 사회적 낙인입니다. 이들은 좋은 직업과 지위는 단념해야 하죠. 헤르츠 나인에서 "저 새끼 잠든 척하네"라는 말이 '자신의 과오를 숨긴 채 살아가는 비겁함'을 뜻하는 관용적 표현이 된 데에는 이런 배경이 있습니다.

은고 르

언어학자, 《언덕의 낱말》 저자

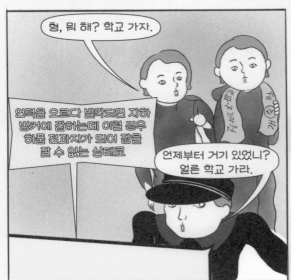

형, 뭐 해? 학교 가자.

언덕을 오르다 발각되면 지하 벙커에 갇히는데 이럴 경우 하품 전과자가 되어 잠을 잘 수 없는 상태로

언제부터 거기 있었니? 얼른 학교 가라.

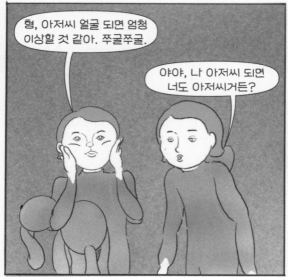

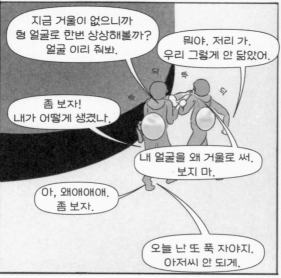

"오늘 푹 자야지. 아저씨 안 되게" 라고 했지만 나도 잠이 참 안 온다.

아침에 본 그 다큐, 진짜 싫다. 경비 아저씨처럼 형도 그걸 TV에서 틀어줄 때마다 본다.

형은 그걸 본 날이면 더 못 잔다. 내가 이걸 어떻게 아냐 하면 나도 그날은 잠이 잘 안 오기 때문이다. 어쩌면 나도 형만큼 불면증에 시달리는 중인지도 모른다.

나는 잘 잔 척을 한다. 그러면, 정말 잘 수 있을 것 같기 때문이다. 효과가 있는지는 모르지만… 우리 둘 다 '못 자는' 것보다는 한 사람이라도 '잘 잔 셈' 치는 게 속 편하다.

그리고 내가 형보다는 잘 자서 우쭐한 마음도 조금 생긴다. 진짜 잘 잔 적이 없더라도.

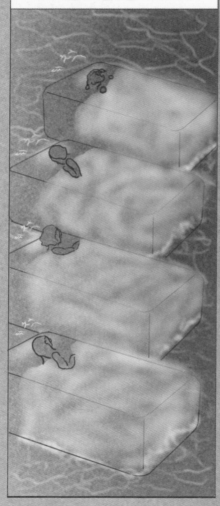

내 추측인데, 여기 고아원 아이들은
거의 다 잠을 잘 못 자는 것 같다.
왜냐하면 밤마다 뒤척이는 이불 소리들이
모여 파도 소리를 만들기 때문이다.

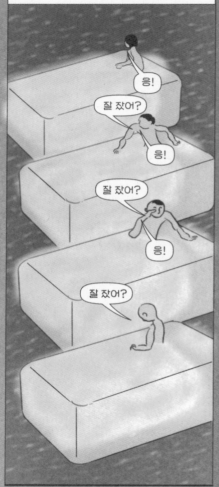

아이들도 다 나처럼 잘 잔 척을 한다.
얘네가 비겁해서 그런 건 아니다.
하품-아이가 잠을 잘 못 자면 어떤 식으로든,
어떤 의심이든 받을 수 있으니까.
우리는 조심스러운 것뿐이다.

형은 그런 건 잘 모르는 것 같다. 헤롱헤롱.
하품만 참으면 된다고 생각한다.
똑똑한 형이 이걸 왜 모를까 싶은데
형은 '왜 형이 이걸 모르지?'
싶은 걸 모를 때가 있다.

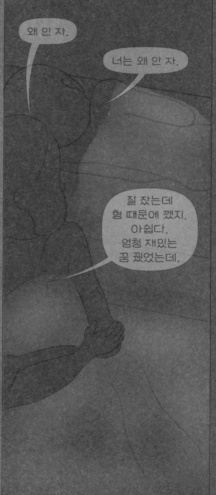

형이 잘 자는 내게 질투가 나서
오기로라도 잘 자면 좋겠다.
그럼 나도 잘 잘 수 있을 텐데.

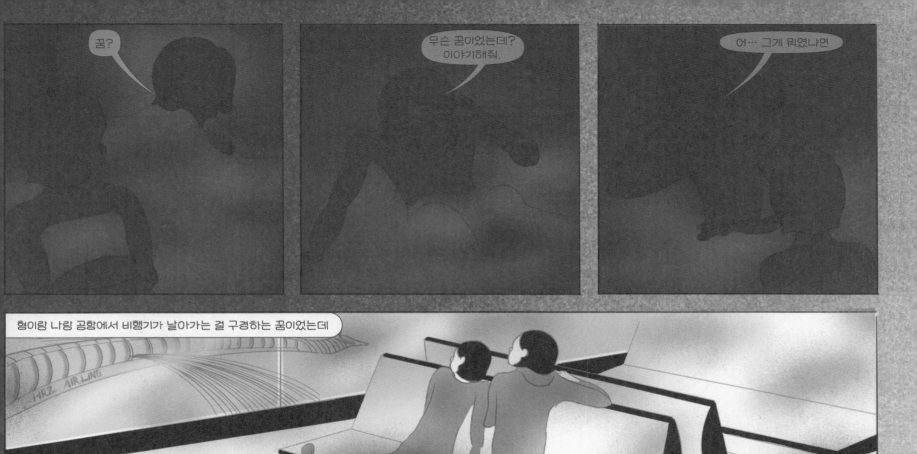

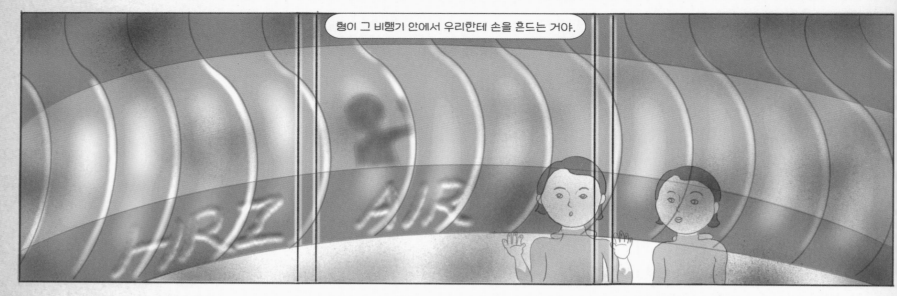

형이 그 비행기 안에서 우리한테 손을 흔드는 거야.

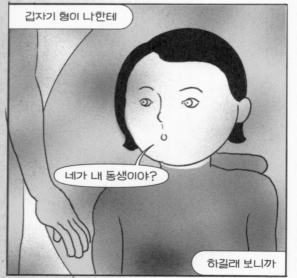

갑자기 형이 나한테

네가 내 동생이야?

하길래 보니까

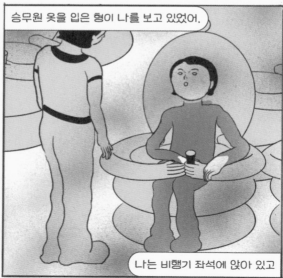

승무원 옷을 입은 형이 나를 보고 있었어.

나는 비행기 좌석에 앉아 있고

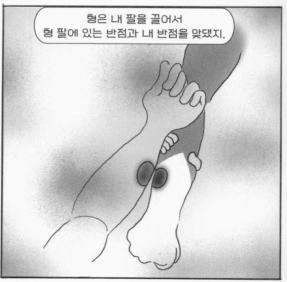

형은 내 팔을 끌어서
형 팔에 있는 반점과 내 반점을 맞댔지.

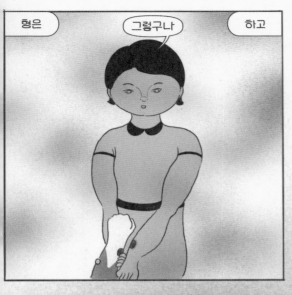

형은 그럼구나 하고

내 옆 좌석에 앉았어.

더 꽉 안아드릴까요?

그러고는 창밖만 보더라.

이제 끝! 졸립다. 자자.

너 지금 지어낸 거지?

아냐.

근데 내가 왜 반점만 확인하고 '그럼구나' 했을까? 특별한 것도 아니잖아.

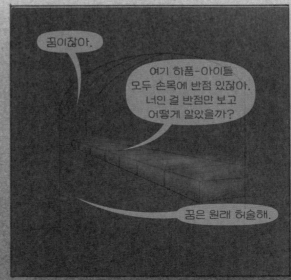

꿈이잖아.

여기 하품-아이들 모두 손목에 반점 있잖아. 너인 걸 반점만 보고 어떻게 알았을까?

꿈은 원래 허술해.

물론 형한테 말해준 꿈을
오늘 꾼 건 아니지만, 지지지지지난 밤에
정말로 정말로 꾼 적이 있다.

원래 꿈과 다르게 이야기한 게 있다면,
비행기 안에서 손을 흔들던 사람이
형인지 확실하지 않다는 것.

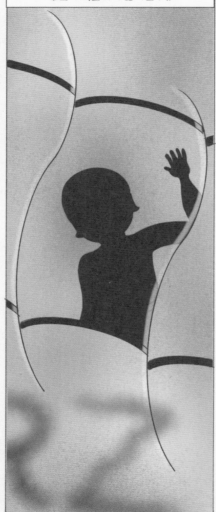

처음엔 분명히 형이라고 생각했는데

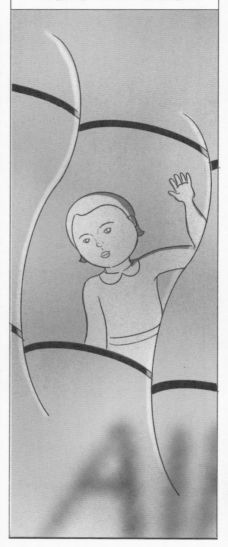

다시 보니 나인 것도 같았다.
나는 분명 여기 있는데 저기에 또 있다니.

원래 꿈은 그런 면에선 더욱 허술하다.

팔을 끌어서 맞대본 사람 역시
형이 아니라 나였던 것 같다.

하지만 승무원이 되고 싶은 꿈은 내가 아니라
형 꿈이니까, 만약에 내가 승무원이고
형이 승객이었다면 아무리 내 꿈속이더라도

형은 내심 섭섭해했을지 모른다.
그래서 내 꿈속에서
형이 꿈을 이뤘다고 이야기한 거다.

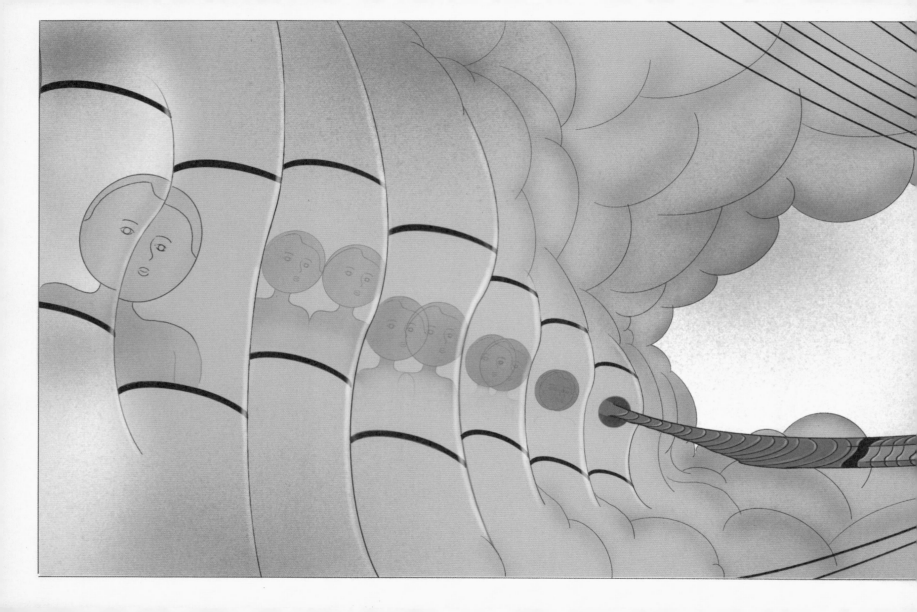

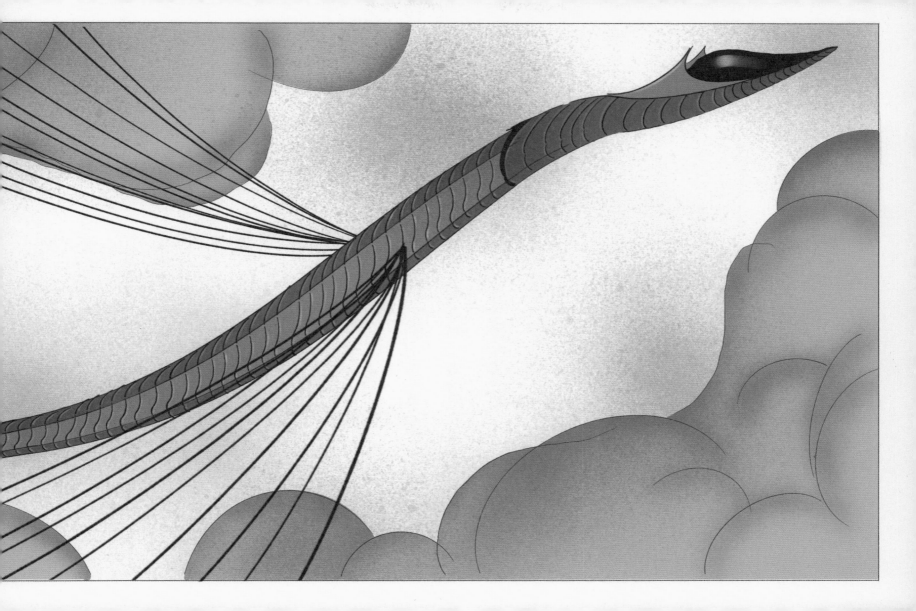

기상 악화로 인해

난기류가 예상되오니, 안전벨트 사인이 꺼질 때까지 벨트를

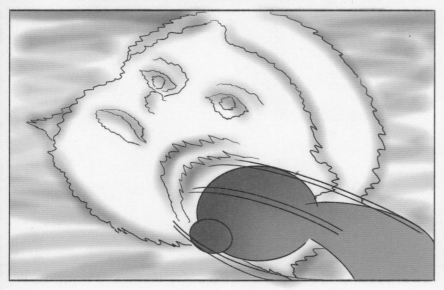
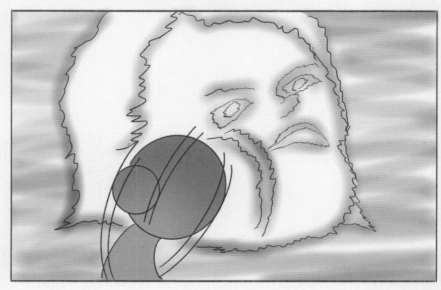

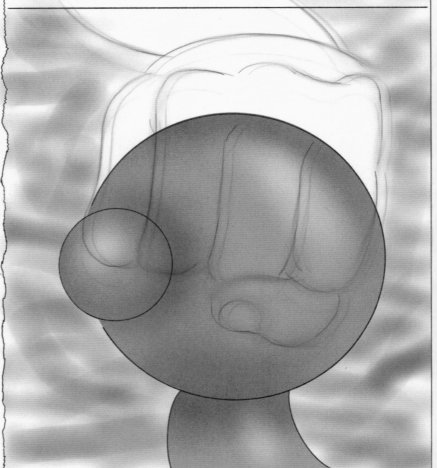

던 펼 빌 뵐 들씨

선생님들에게 물어보고 싶다.

사람을 패본 적 있는지, 맞아본 적은 있는지.

오늘 처음으로 날 패던 애를 때리려고 했다. 내 주먹은 전부 빗나갔다.

걔 주먹은 무슨 무쇠로 만든 것 같았다. 주먹이 부딪힐 때마다 멍든 손등을 생각했다.

내 건 너무 약해서 걔한테는 유령 주먹처럼 보였을 거다. 나도 내 주먹이 보이지 않았다.

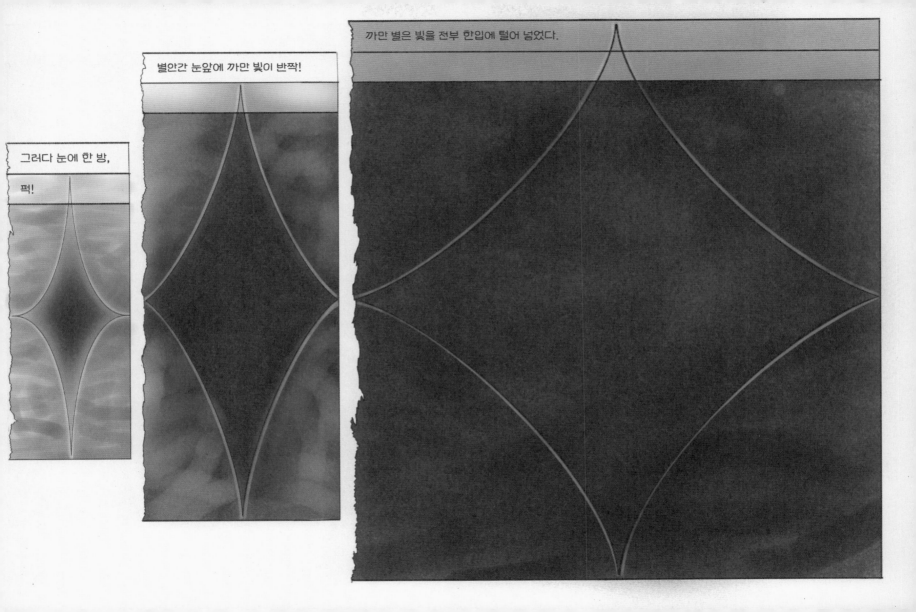

그다음부터는 치고받고, 또 치고받고, 구르는 동작들의 무한반복이었다. 이런 유의 몸싸움은 깜깜한 밤에 상대를 부여잡고 구르는 기분이다.

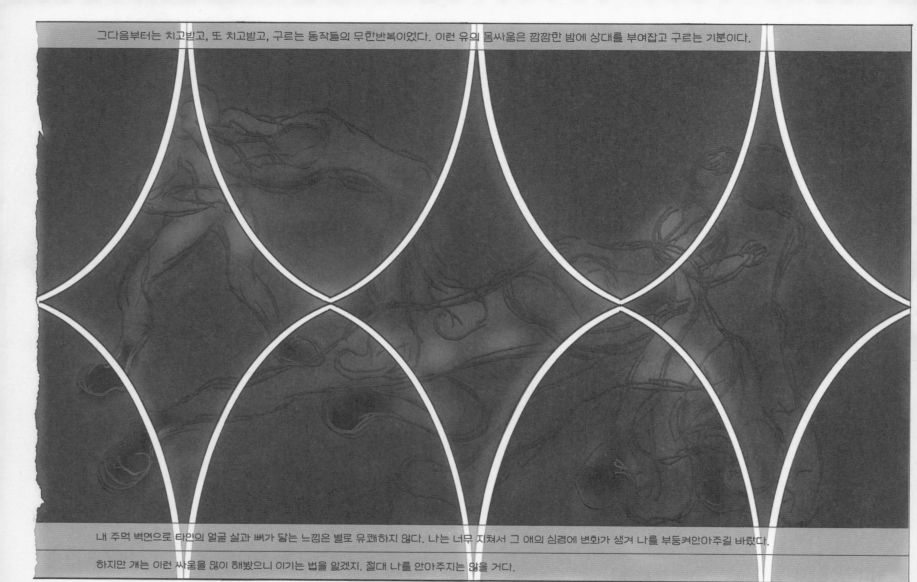

내 주먹 벽면으로 타인의 얼굴 살과 뼈가 닿는 느낌은 별로 유쾌하지 않다. 나는 너무 지쳐서 그 애의 심경에 변화가 생겨 나를 부둥켜안아주길 바랐다.

하지만 걔는 이런 싸움을 많이 해봤으니 이기는 법을 알겠지. 절대 나를 안아주지는 않을 거다.

조금씩 걷히는 어둠 속에서 그 애의 얼굴이 또렷하게 보일 때마다 난 내가 졌다는 걸 알았다. 이건 아무것도 안 보여야만 이길 수 있는 싸움이다.

하지만 최근에 계속 잠을 못 잤고, 불이 꺼져 있어도 눈을 뜨고 있을 때가 많아서 어둠 속에서도 모든 게 금방 잘 보이기 시작했는걸.

잘 보여도 행동이 굼뜬 건 어쩔 수 없나 보다. 걔가 커터 칼을 빼 들고 내 눈앞으로 걸어오는 것도 보였지만,

막거나, 피하거나, 도망가는 것 중

하나도 하지 못했다.

졸려서 그랬는지, 하도 얻어맞아서 그랬는지

나를 부둥켜안는 대신 상처를 낸 게 서운했다.

그도 그럴 게, 싸우면서 그렇게나 서로를 안고

구르고 또 굴러대서

나는 어느 순간 개랑 쌍둥이인 것 같은 기분까지

들었기 때문이다.

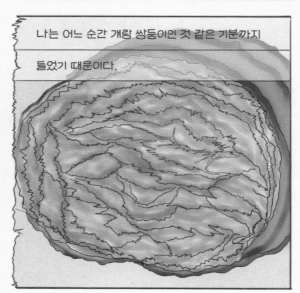

형은 일기장을 죽 찢어 반성문으로 제출했다.
반성문 담당 선생님은 그 글이 크루아상 같다고 생각했다.

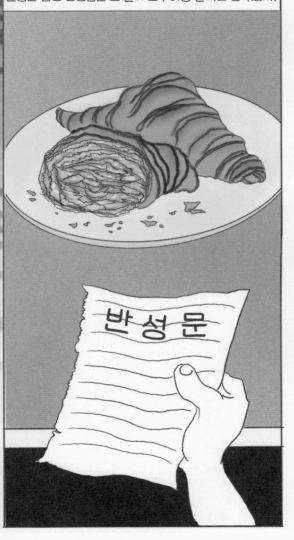

섬세한 막들로 촘촘하게 서로를 지탱하는 크루아상.
하지만 크루아상은 부스러기 때문에 먹기엔 참 불편하다.

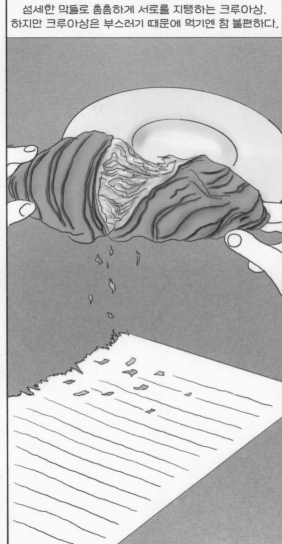

또 크루아상은 연약하다.

형의 얼굴을 커터 칼로 그은 가해자에겐 별다른 처분이 내려지지 않았다. 몇 시간의 화장실 청소가 전부였다.

어째서 형은 그 애와 형이 쌍둥이 같다고 느낀 걸까.

일기를 너무 많이 써서 머리가 어떻게 되었나 보다.

형과 그 새끼는 전혀 다르다, 내가 보기에.

그 애는 거대하고 딱딱한 빵을 굽지만

형은 부드럽고 풍미가 가득한
자그마한 빵을 굽는 사람이다.

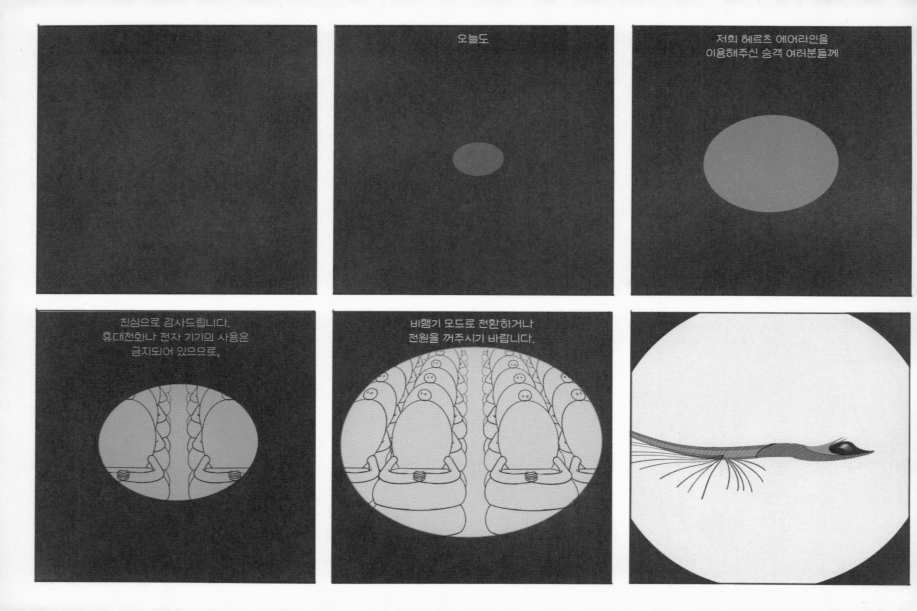

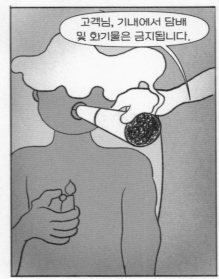

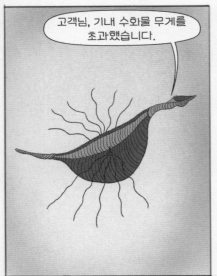

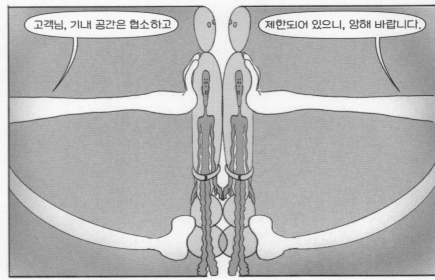

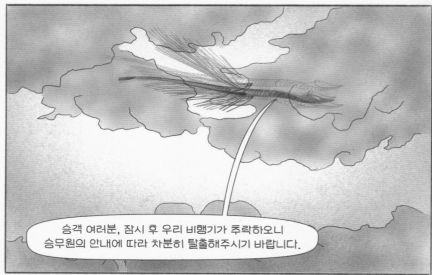

승객 여러분, 잠시 후 우리 비행기가 추락하오니
승무원의 안내에 따라 차분히 탈출해주시기 바랍니다.

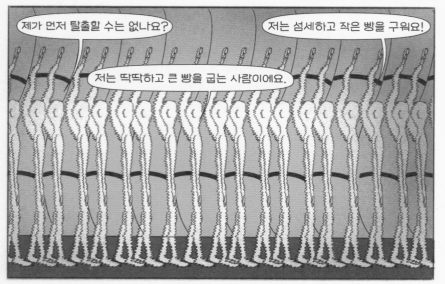

제가 먼저 탈출할 수는 없나요?

저는 섬세하고 작은 빵을 구워요!

저는 딱딱하고 큰 빵을 굽는 사람이에요.

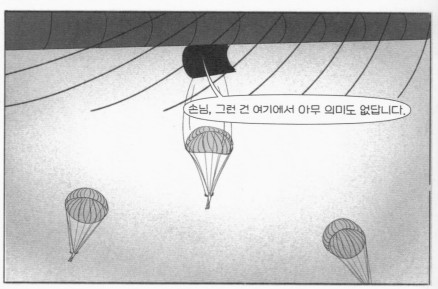

손님, 그런 건 여기에서 아무 의미도 없답니다.

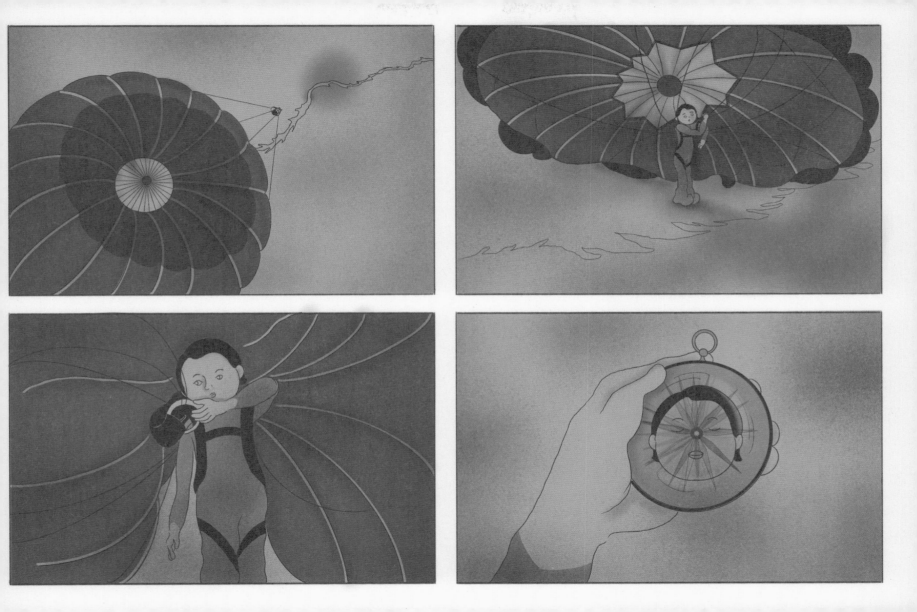

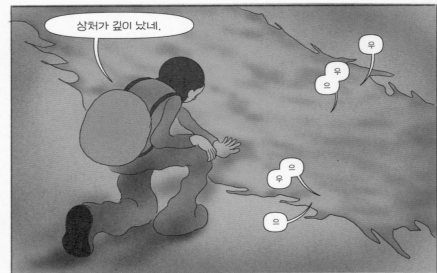

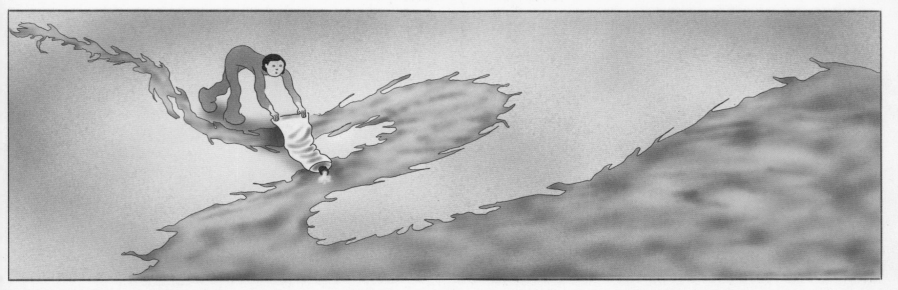

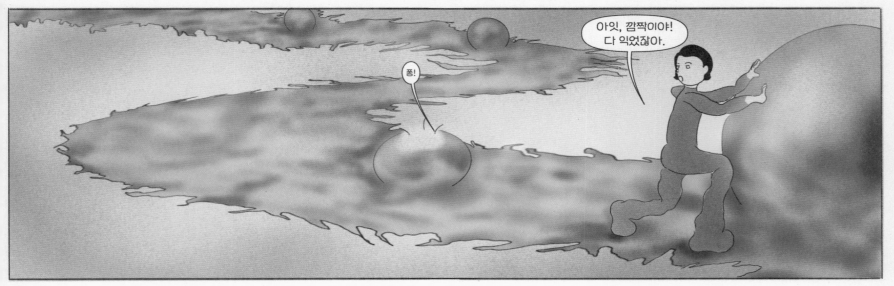

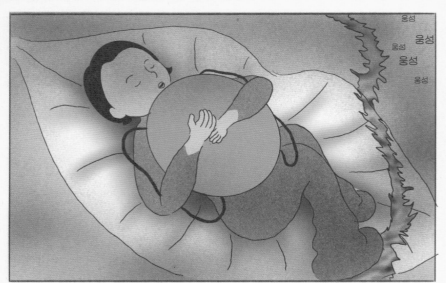

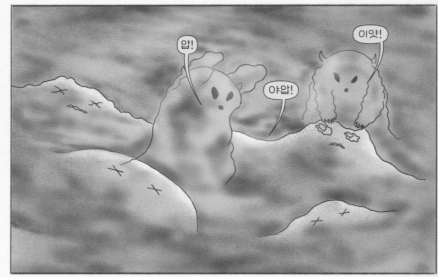

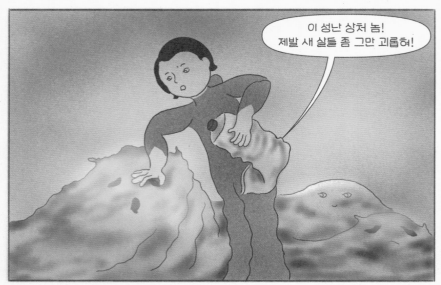

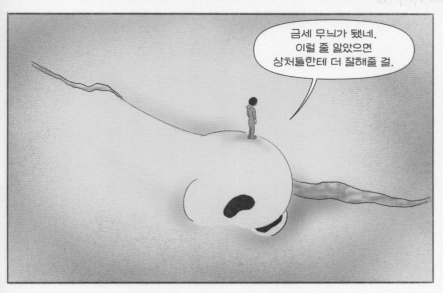

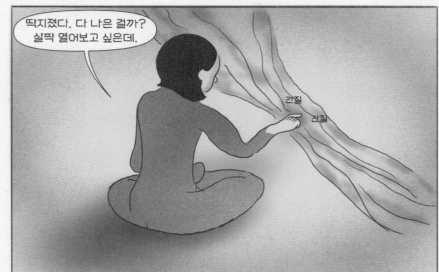

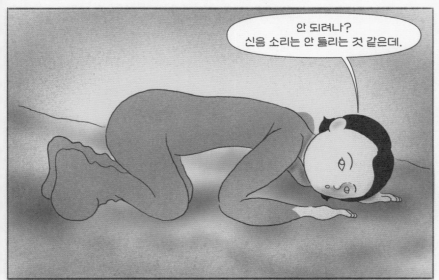

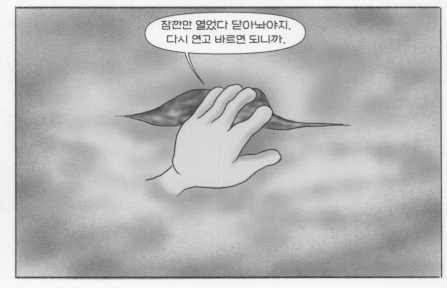

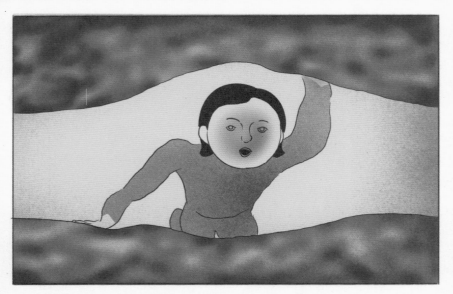
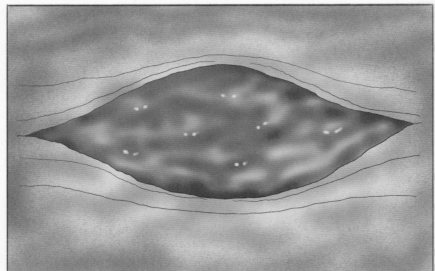
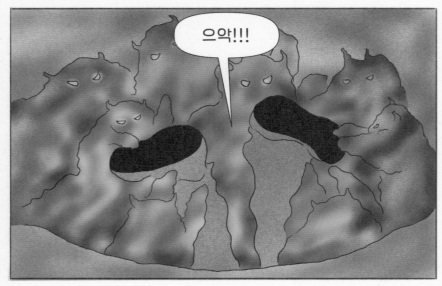

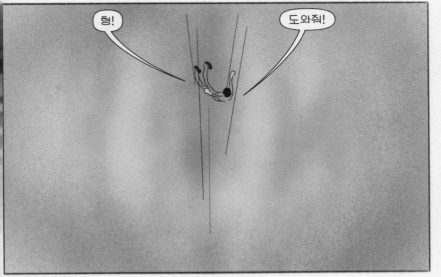

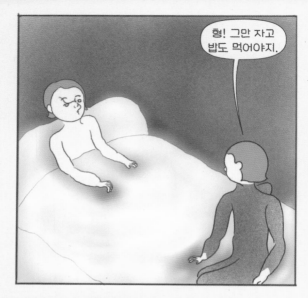

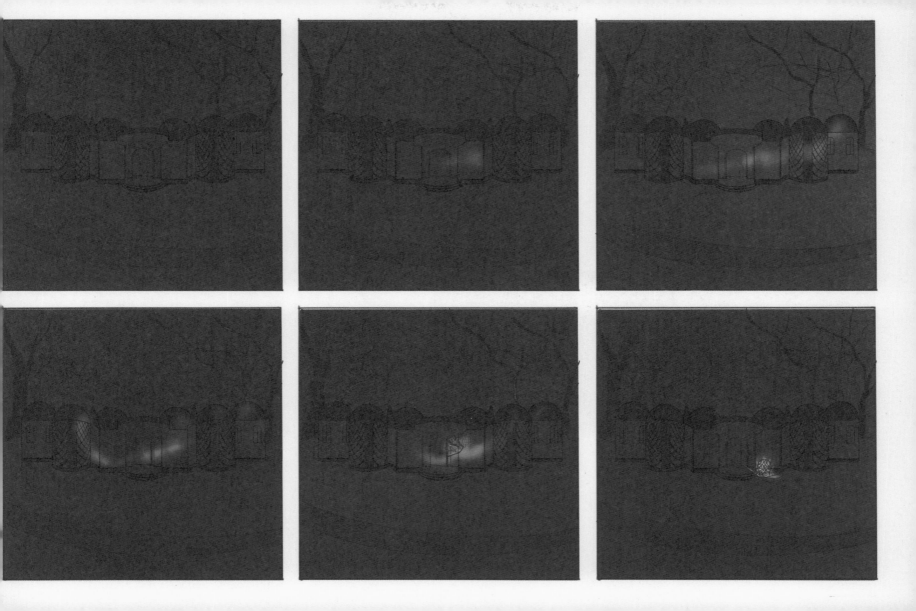

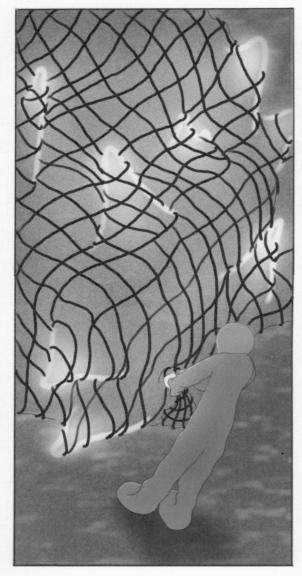

우리는 실내 천재들.

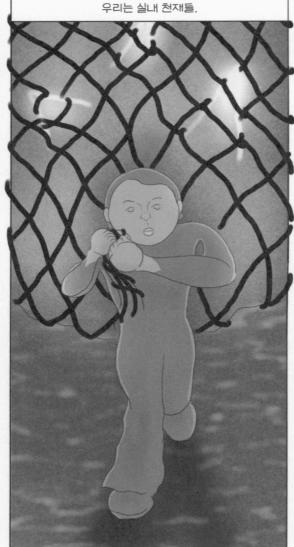

밖에 있는 것을 안으로 끌어들이기.

형,

실내 천재들은 안에 있어야 목숨을 부지할 수 있어.

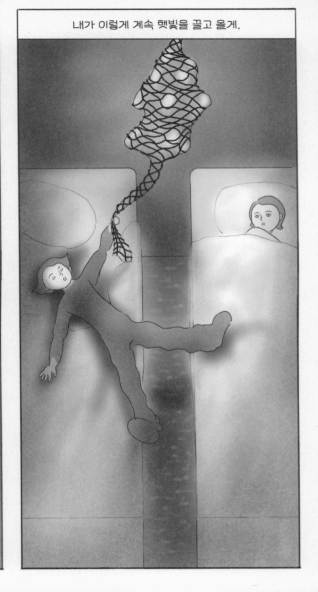

내가 이렇게 계속 햇빛을 끌고 올게.

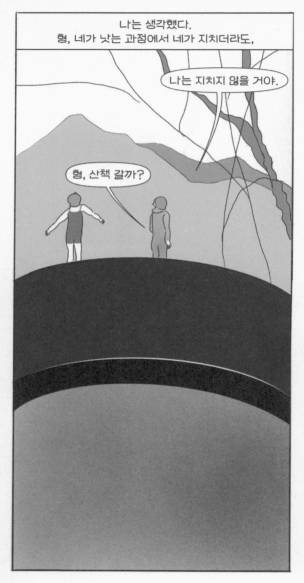

나는 생각했다.
형, 네가 낫는 과정에서 네가 지치더라도,

나는 지치지 않을 거야.

형, 산책 갈까?

그러나 형은 조금씩 약해지는 것 같았고

뭐 해. 얼른 건너와!

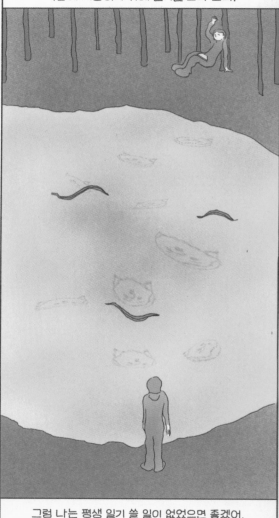

기력이 있을 때는 일기를 썼다. 약해지는 사람들은
약함에 저항하기 위해 일기를 쓰나 보다.

그럼 나는 평생 일기 쓸 일이 없었으면 좋겠어.

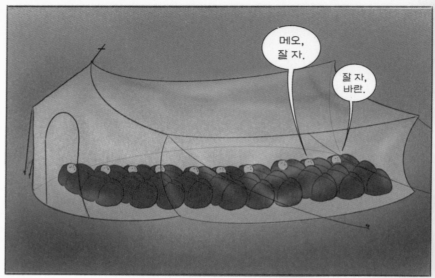

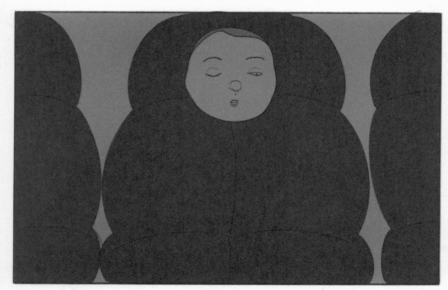

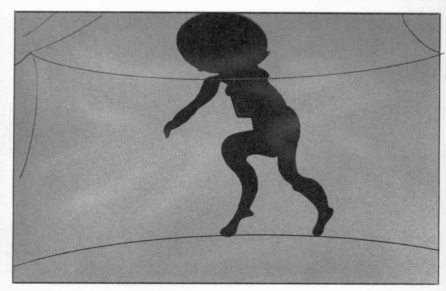

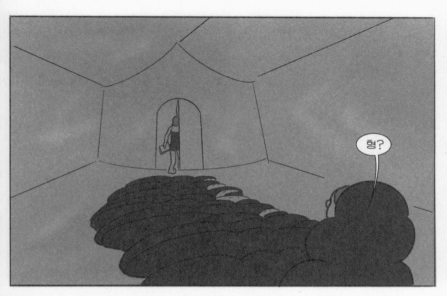

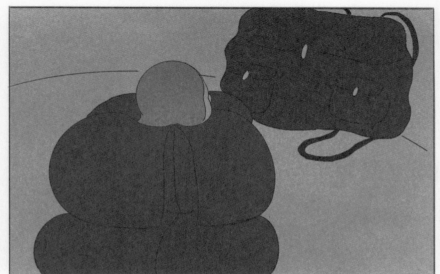

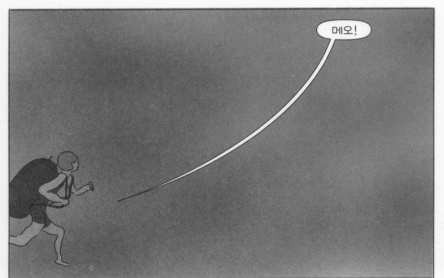

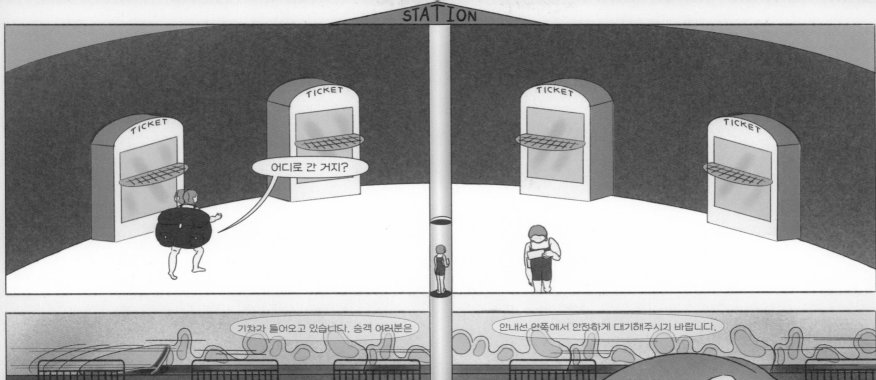
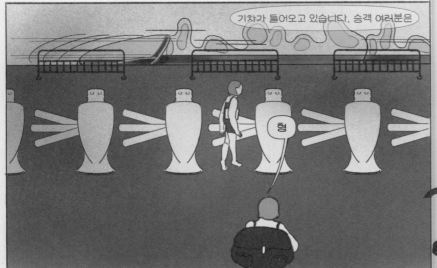
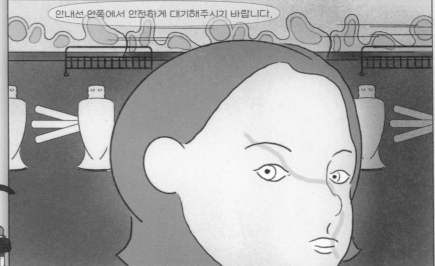

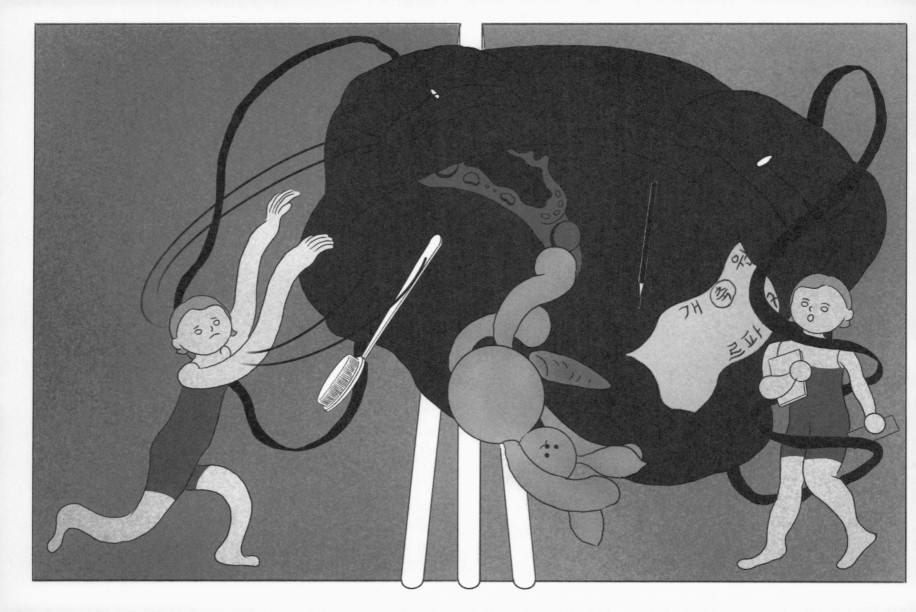

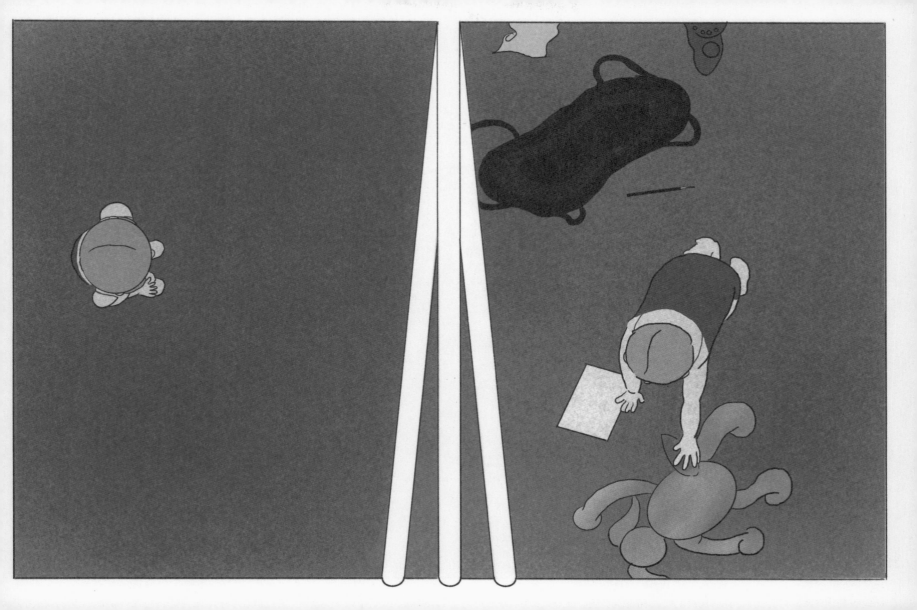

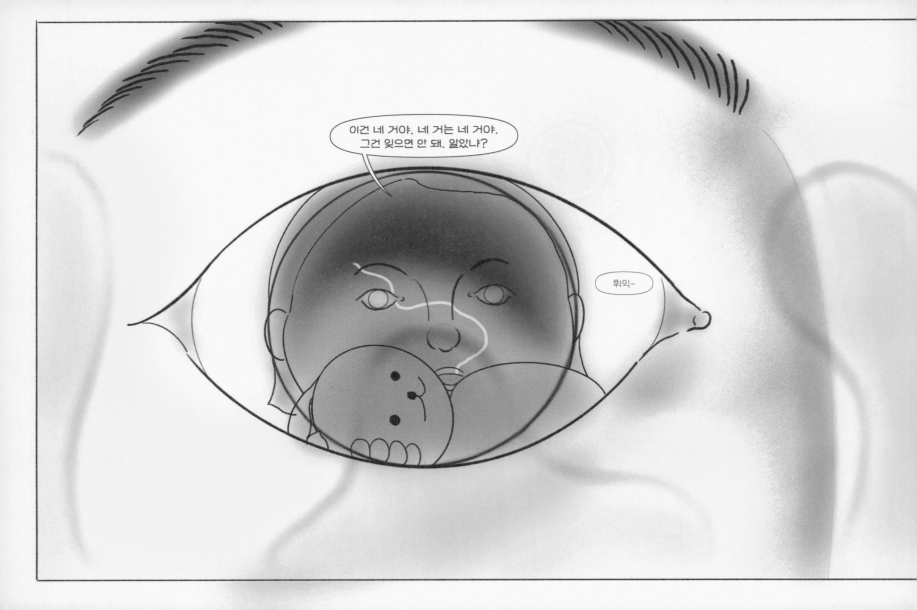

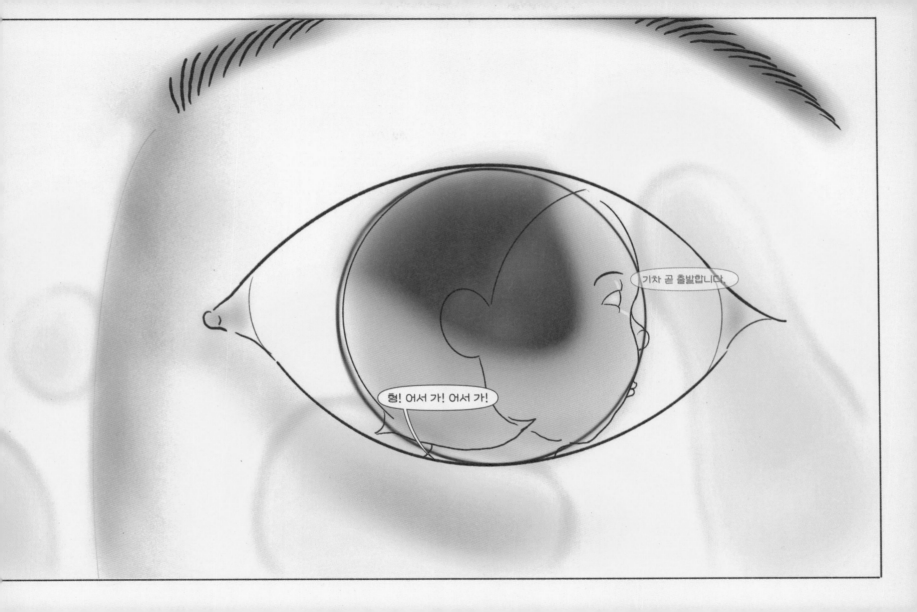

형은 가방에서 모험 일기장만 꺼내고는
가벼운 발걸음으로 총총총 기차를 탔고,

떠났고,

사라졌다.

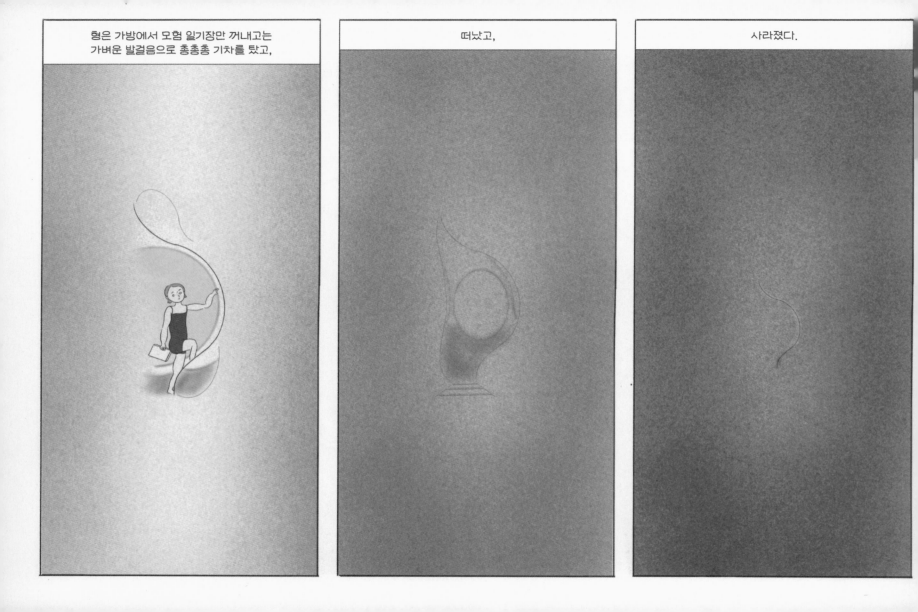

내가 참을 만난 건

형이 떠나고 4년 뒤, 15살이 되었을 때였다.

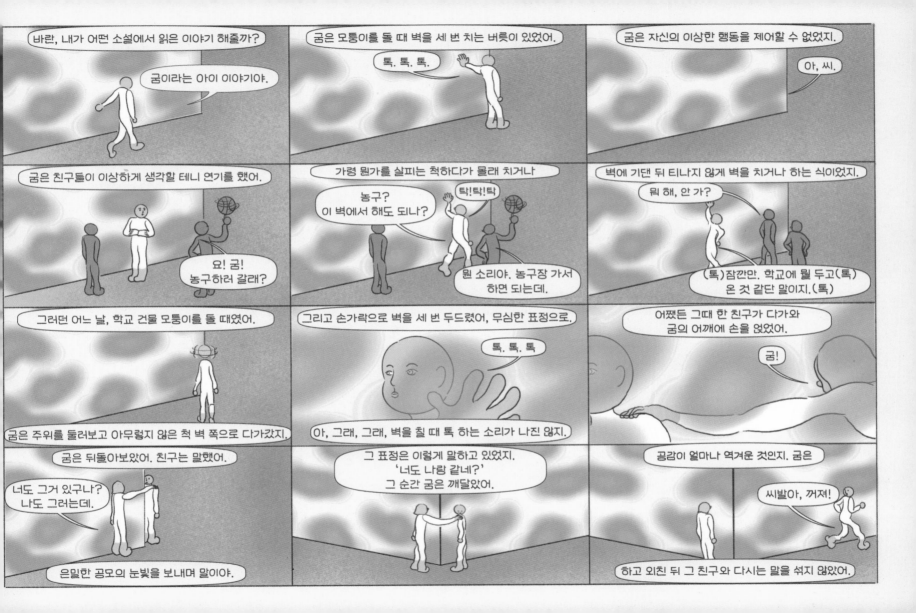

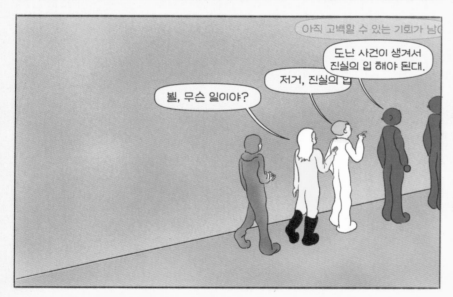
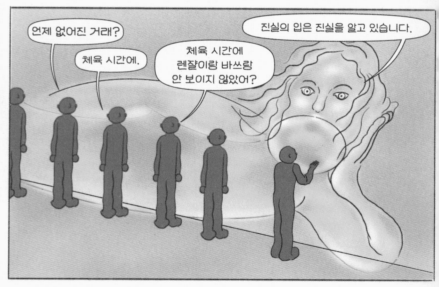

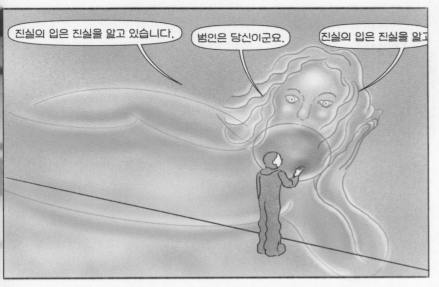
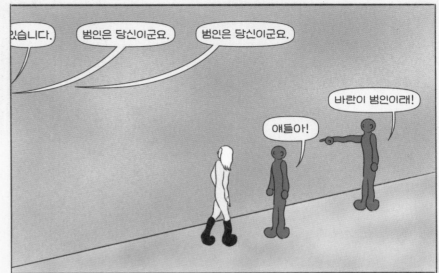
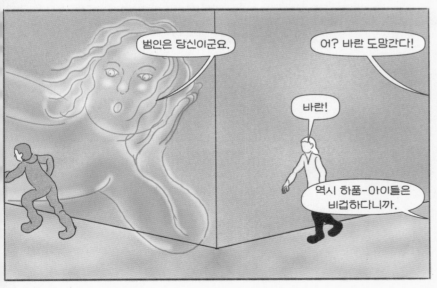
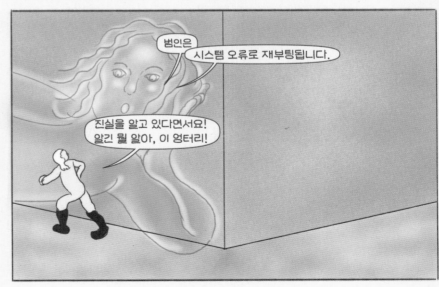

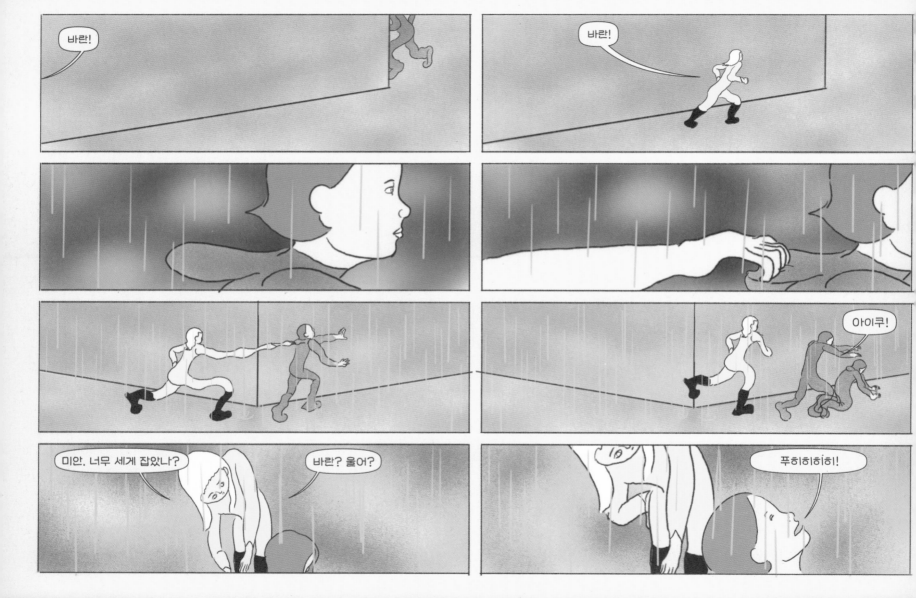

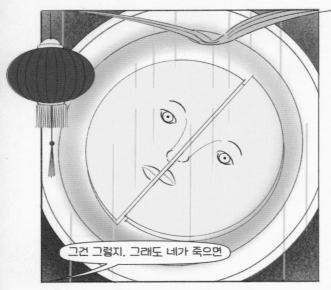

그건 그렇지. 그래도 네가 죽으면

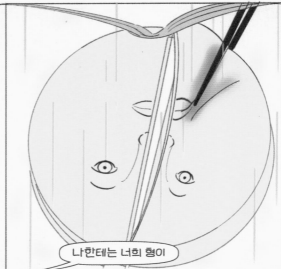

나한테는 너희 형이

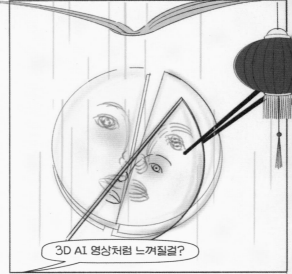

3D AI 영상처럼 느껴질걸?

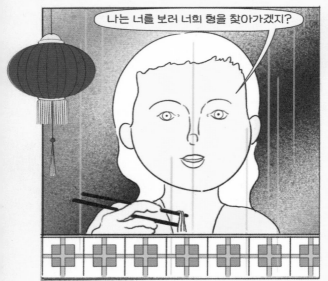

나는 너를 보러 너희 형을 찾아가겠지?

하여간 극단적이라니까.
뭘 또 죽을 때를 상상해.

히히. 그치만 나는 형이랑
말은 나누지 않고 바라만 볼래.

왜?

왜냐하면 대화를 시작하는 순간
그 사람은 네가 절대 아닐 테니까.

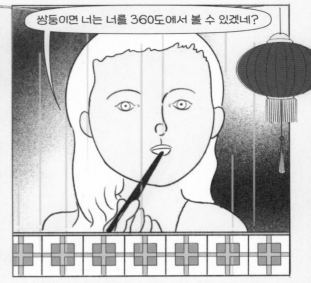

쌍둥이면 너는 너를 360도에서 볼 수 있겠네?

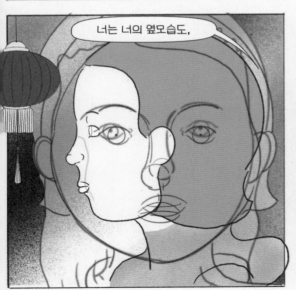

너는 너의 옆모습도,

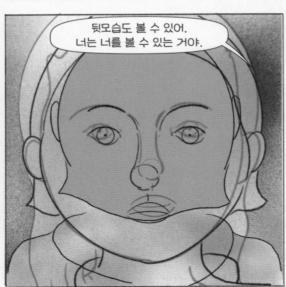

뒷모습도 볼 수 있어.
너는 너를 볼 수 있는 거야.

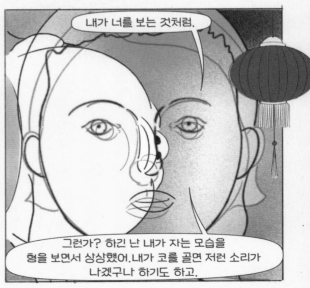

내가 너를 보는 것처럼.

그런가? 하긴 난 내가 자는 모습을
형을 보면서 상상했어. 내가 코를 골면 저런 소리가
나겠구나 하기도 하고.

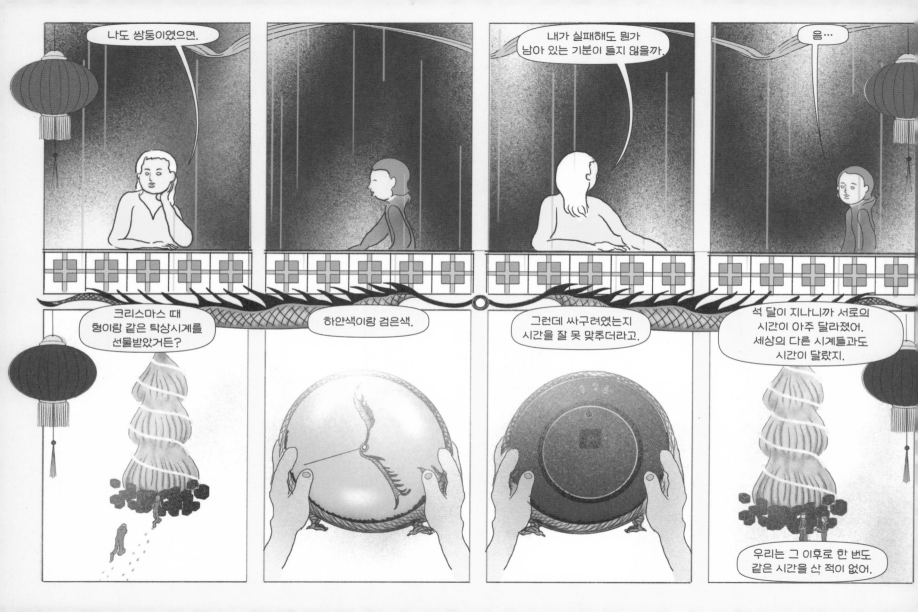

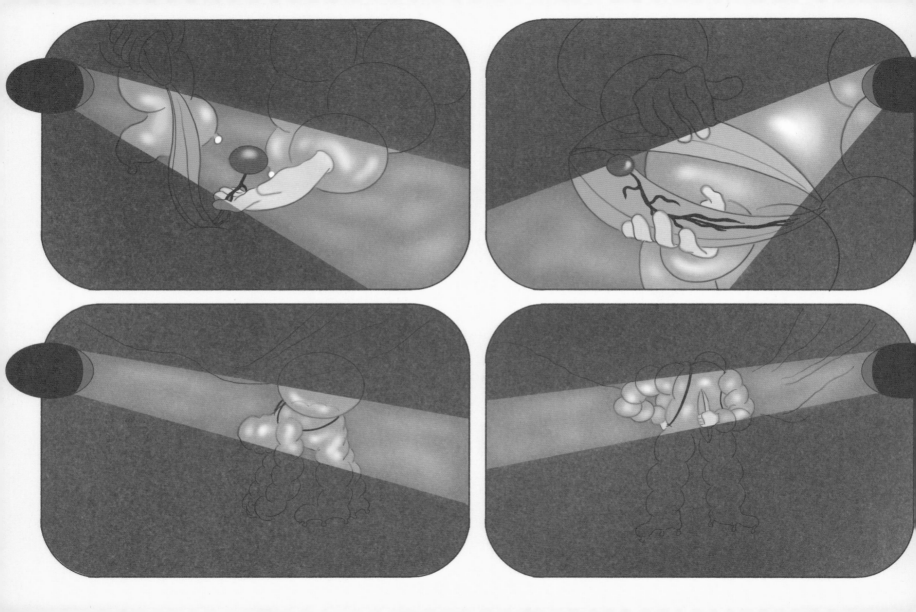

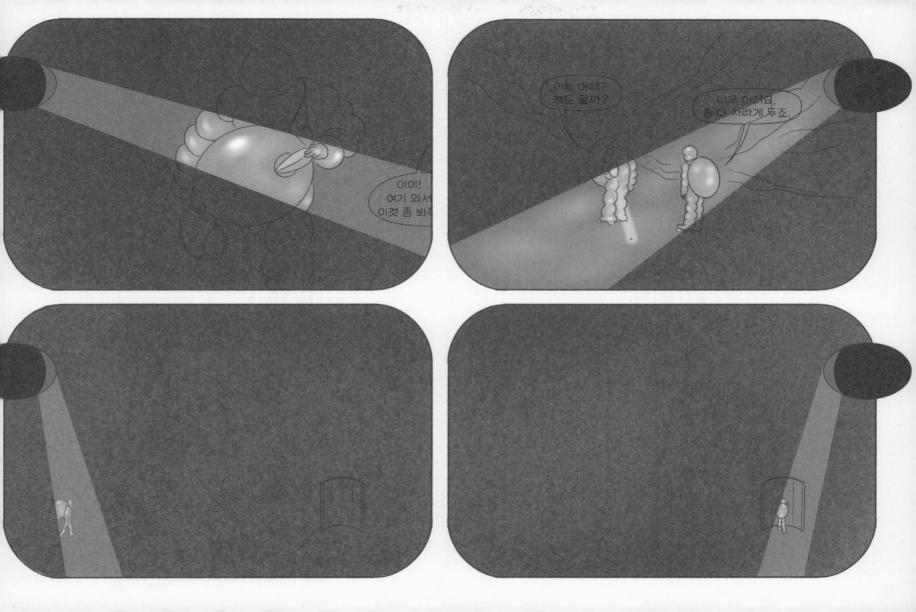

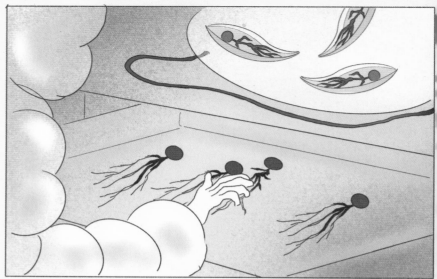

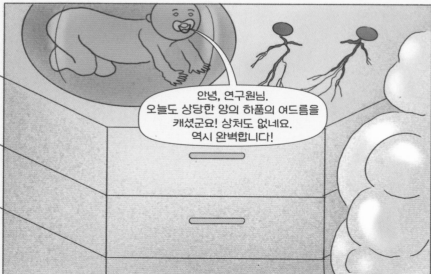

귀가해봐야 뭐 잠을 잘 수도 없을 텐데,
연구실로 돌아가 밀린 할당량을 채우길 권장드

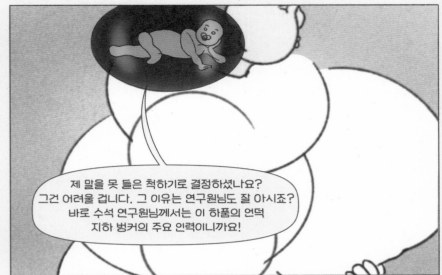

제 말을 못 들은 척하기로 결정하셨나요?
그건 어려울 겁니다. 그 이유는 연구원님도 잘 아시죠?
바로 수석 연구원님께서는 이 하품의 언덕
지하 벙커의 주요 인력이니까요!

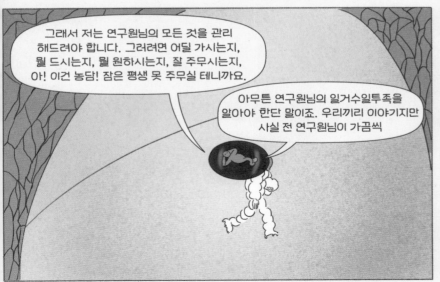

그래서 저는 연구원님의 모든 것을 관리
해드려야 합니다. 그러려면 어딜 가시는지,
뭘 드시는지, 뭘 원하시는지, 잘 주무시는지,
아! 이건 농담! 잠은 평생 못 주무실 테니까요.

아무튼 연구원님의 일거수일투족을
알아야 한단 말이죠. 우리끼리 이야기지만
사실 전 연구원님이 가끔씩

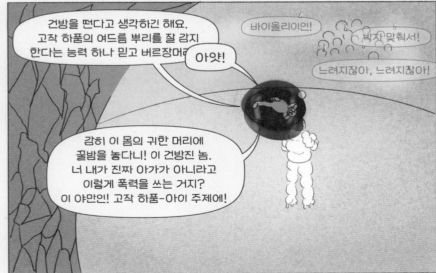

건방을 떤다고 생각하긴 해요.
고작 하품의 여드름 뿌리를 잘 감지
한다는 능력 하나 믿고 버르장머

아얏!

바이올리이인!

박자맞춰서!

느려지잖아, 느려지잖아!

감히 이 몸의 귀한 머리에
꿀밤을 놓다니! 이 건방진 놈.
너 내가 진짜 아가가 아니라고
이렇게 폭력을 쓰는 거지?
이 야만인! 고작 하품-아이 주제에!

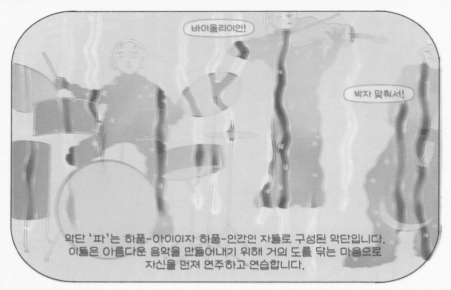

바이올리인!

박자 맞춰서!

악단 '파'는 하품-아이이자 하품-인간인 자들로 구성된 악단입니다. 이들은 아름다운 음악을 만들어내기 위해 거의 도를 닦는 마음으로 자신을 던져 연주하고 연습합니다.

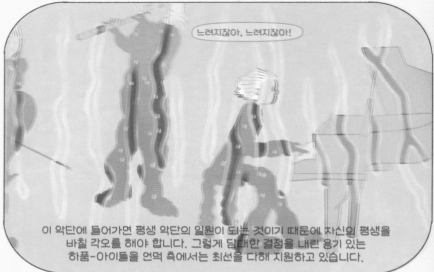

느려지잖아, 느려지잖아!

이 악단에 들어가면 평생 악단의 일원이 되는 것이기 때문에, 자신의 평생을 바칠 각오를 해야 합니다. 그렇게 담대한 결정을 내린 용기 있는 하품-아이들을 언덕 측에서는 최선을 다해 지원하고 있습니다.

넌 이 다큐에서 하는 말 믿어져?

내가 어릴 때 듣기론 저 악단에 강제로 뽑혀서 억지로 하는 거랬는데. 연습도 거의 학대 수준이랬어.

응.

물 마실래?

옛날에 봤던 다큐는 재미없어도 솔직하기라도 했지. 새로 찍은 건 완전히 사기 수준이야.

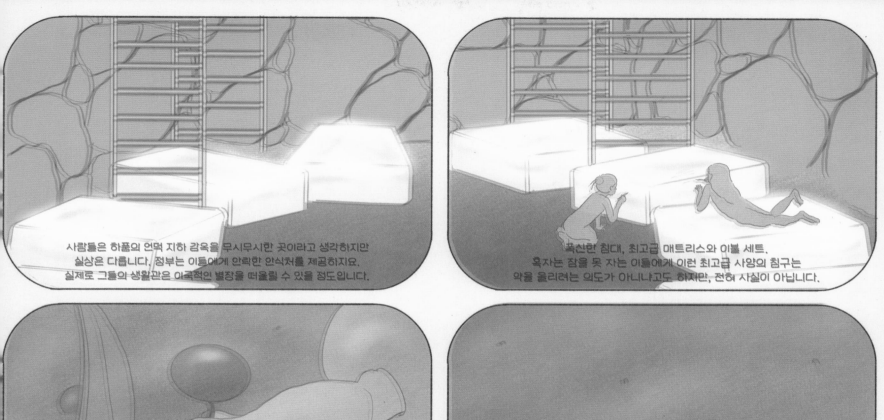

사람들은 하품의 언덕 지하 감옥을 무시무시한 곳이라고 생각하지만
실상은 다릅니다. 정부는 이들에게 안락한 안식처를 제공하지요.
실제로 그들의 생활관은 이국적인 별장을 떠올릴 수 있을 정도입니다.

폭신한 침대, 최고급 매트리스와 이불 세트.
혹자는 잠을 못 자는 이들에게 이런 최고급 사양의 침구는
약을 올리려는 의도가 아니냐고도 하지만, 전혀 사실이 아닙니다.

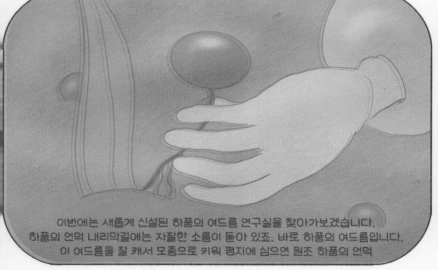

이번에는 새롭게 신설된 하품의 여드름 연구실을 찾아가보겠습니다.
하품의 언덕 내리막길에는 자잘한 소름이 돋아 있죠. 바로 하품의 여드름입니다.
이 여드름을 잘 캐서 모종으로 키워 평지에 심으면 원조 하품의 언덕

10분의 1 크기의 불법 하품의 언덕이 자라게 되는 것이죠. 현재 우리가 알고 있는
전국 각지 불법 하품의 언덕은 이 하품의 여드름을 이용해 만들어진 것입니다.
원조 하품의 언덕과 달리, 불법 하품의 언덕들은 잠을 없애는 기능은 없지만

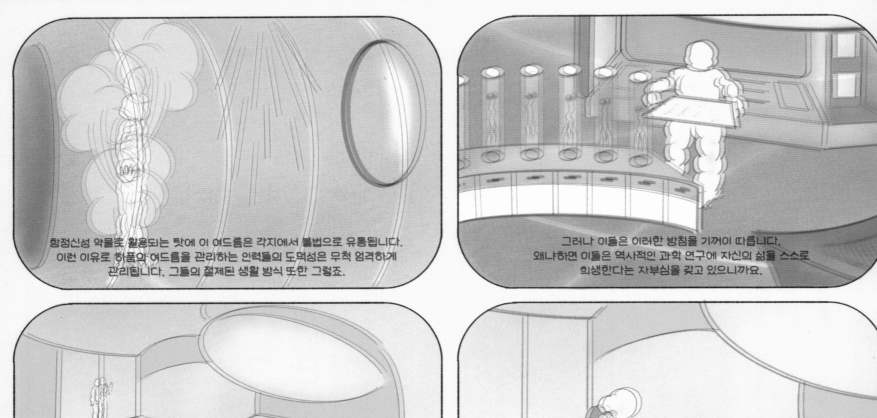

항정신성 약물로 활용되는 탓에 이 여드름은 각지에서 불법으로 유통됩니다. 이런 이유로 하품의 여드름을 관리하는 인력들의 도덕성은 무척 엄격하게 관리됩니다. 그들의 절제된 생활 방식 또한 그렇죠.

그러나 이들은 이러한 방침을 기꺼이 따릅니다. 왜냐하면 이들은 역사적인 과학 연구에 자신의 삶을 스스로 희생한다는 자부심을 갖고 있으니까요.

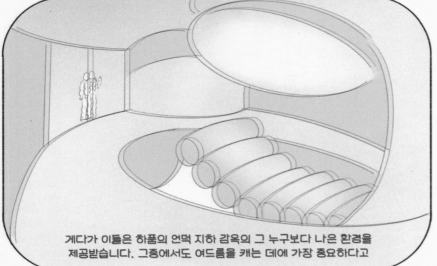

게다가 이들은 하품의 언덕 지하 감옥의 그 누구보다 나은 환경을 제공받습니다. 그중에서도 여드름을 캐는 데에 가장 중요하다고

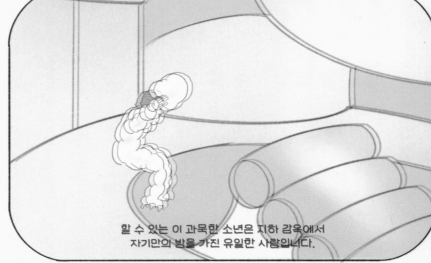

할 수 있는 이 과묵한 소년은 지하 감옥에서 자기만의 방을 가진 유일한 사람입니다.

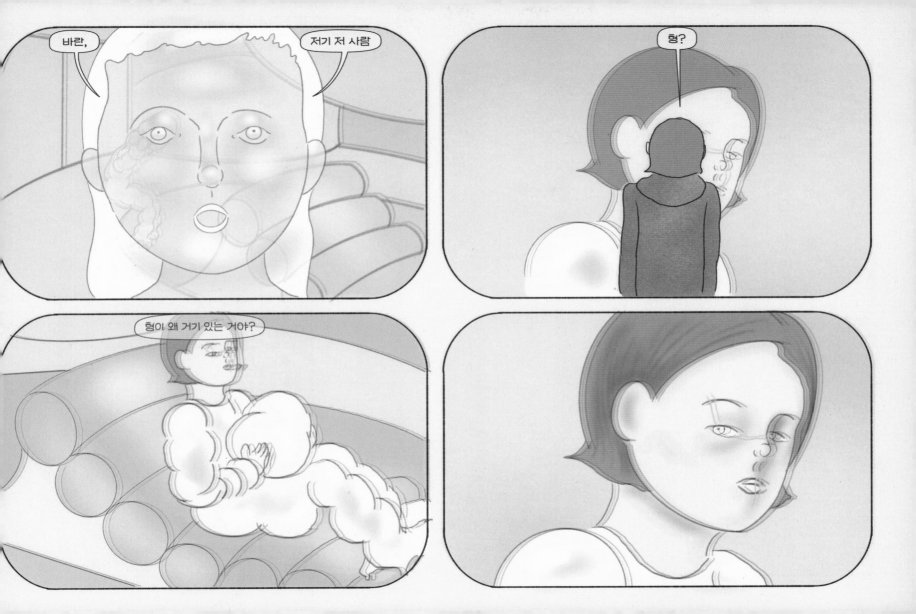

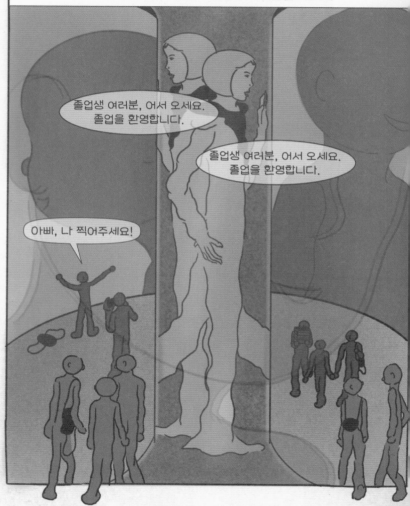

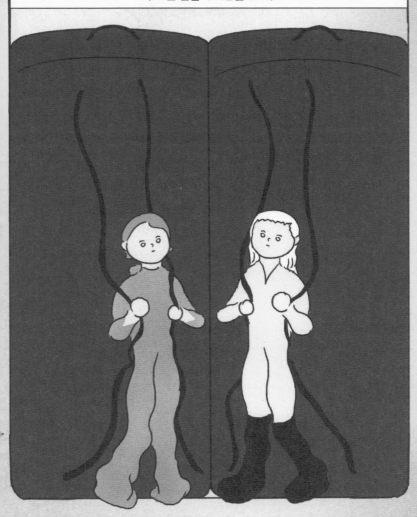

나와 바란은 한 짐 가득한 베낭을 메고 있다.
우리는 졸업식 여행을 간다.

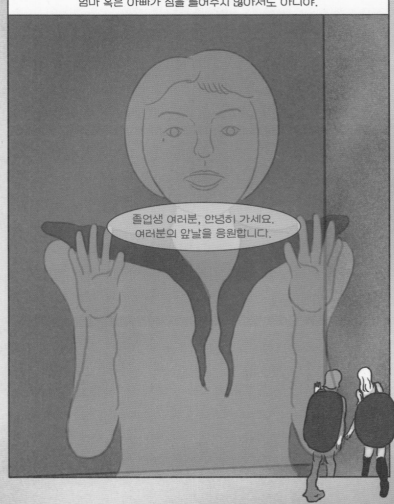

우리가 여길 떠나는 건 교과서를 옮기지 않아서도,
엄마 혹은 아빠가 짐을 들어주지 않아서도 아니야.

졸업생 여러분, 안녕히 가세요.
여러분의 앞날을 응원합니다.

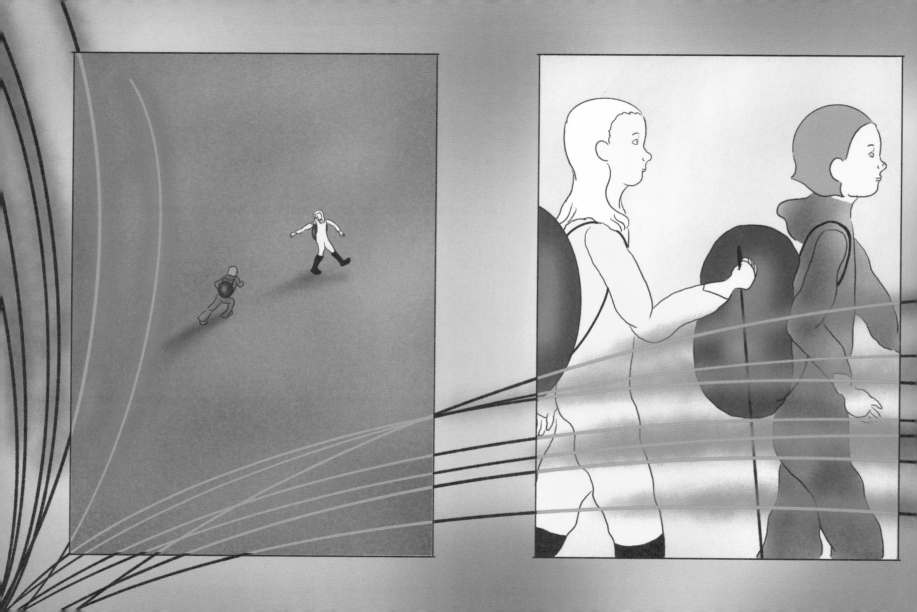

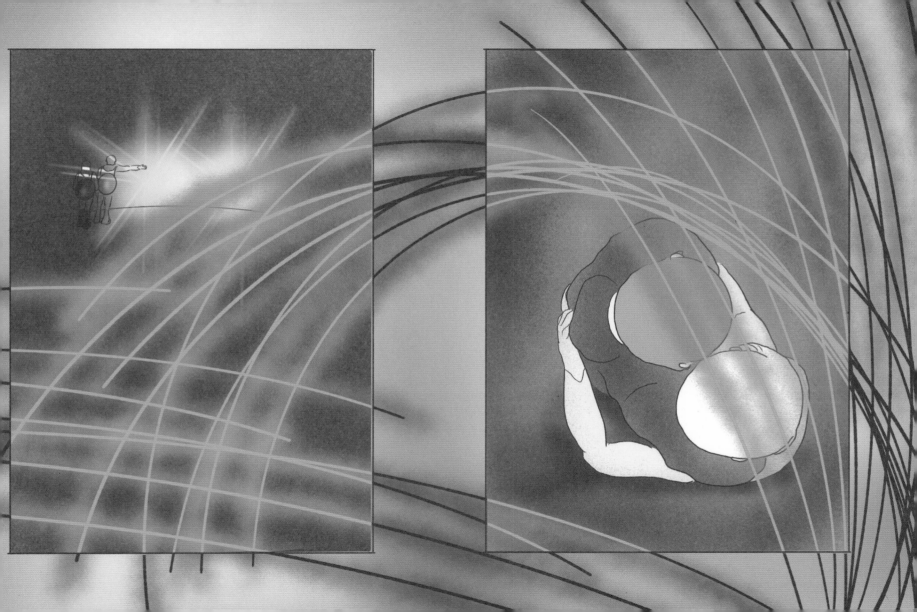

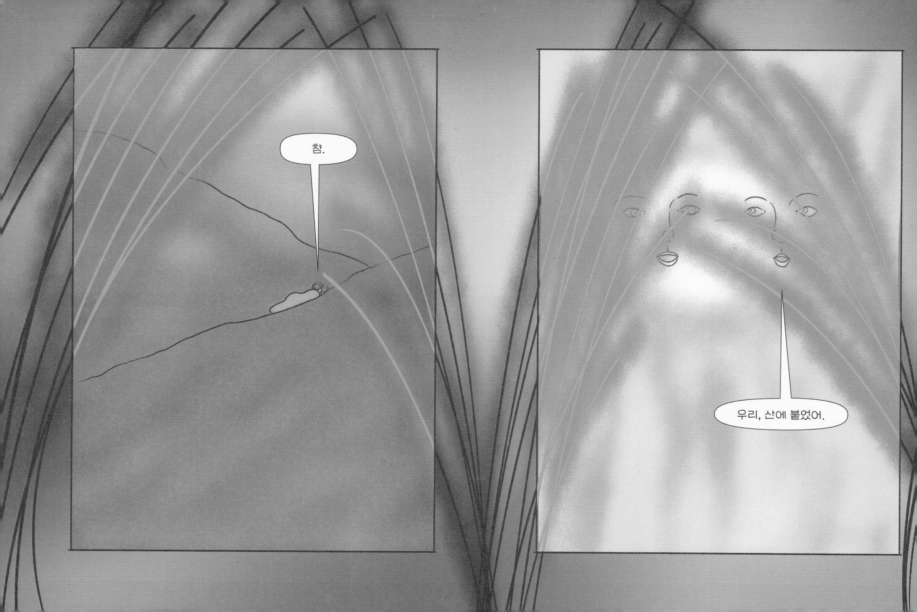

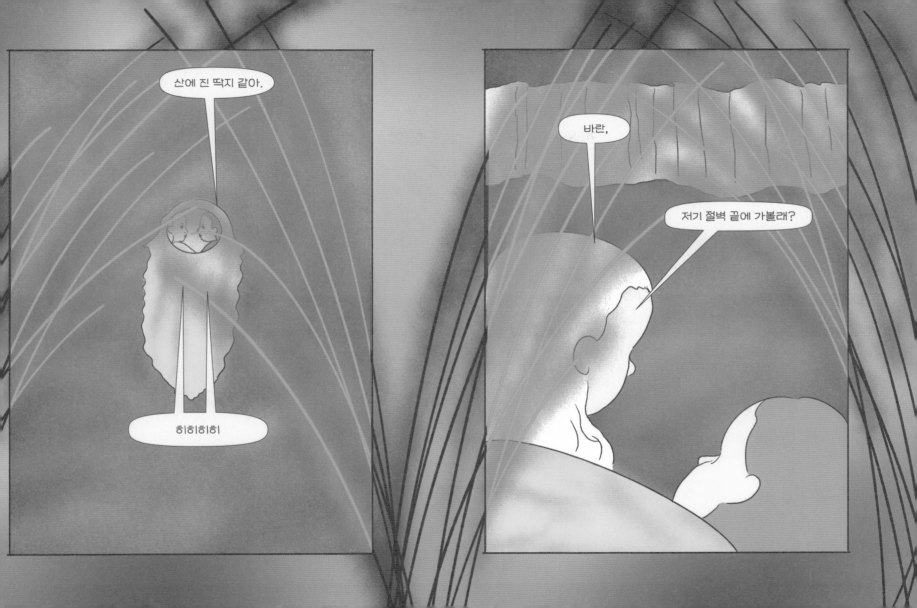

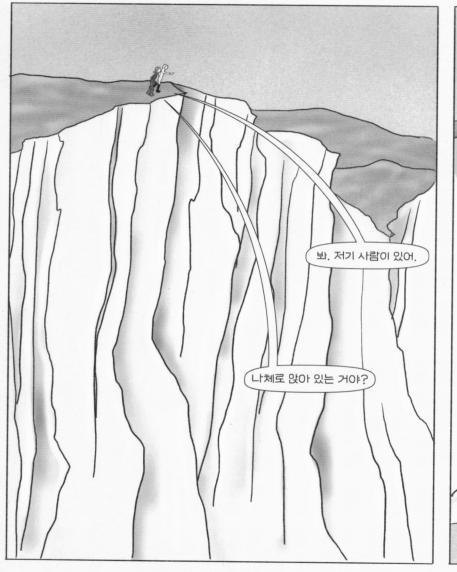
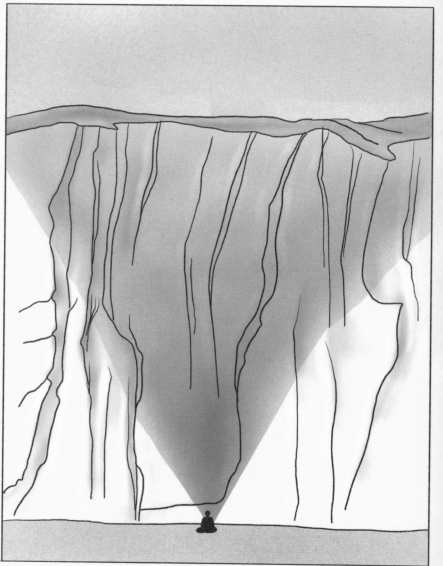

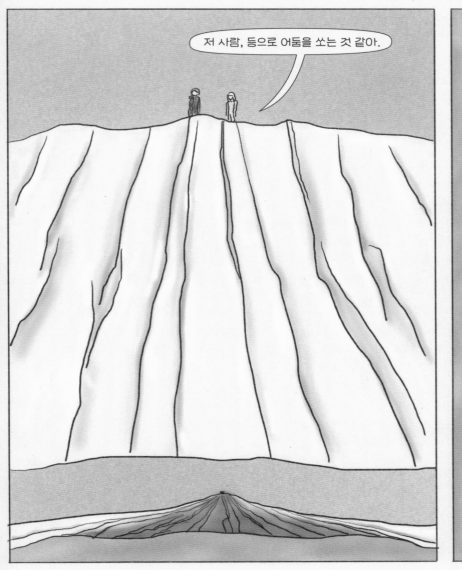
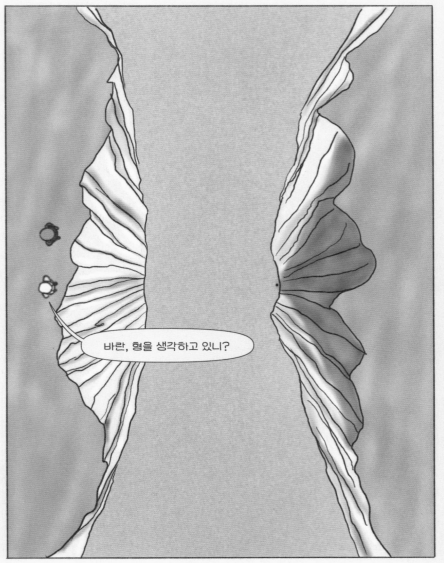

아니야, 매 순간 형을 생각할 수는 없지.
이런 생각들을 하고 있었어.

저 절벽에 나체 인간이 너무
멀리 있어서 어떻게 생겼는지 안 보이잖아.

그냥 점 같기도 하고.

형이 아니어도 형이라고 생각할 수 있고,

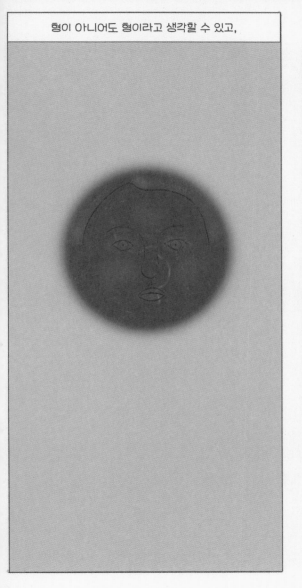

누구와도 구별되지 않고
아무와도 구별되지 않으니까.

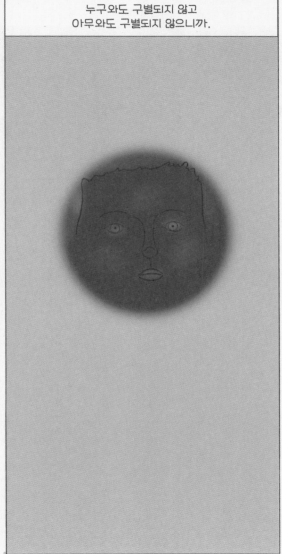

멀리 있는 사람은 모두 쌍둥이 같아.

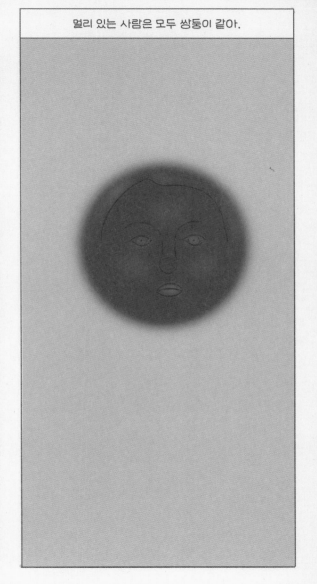

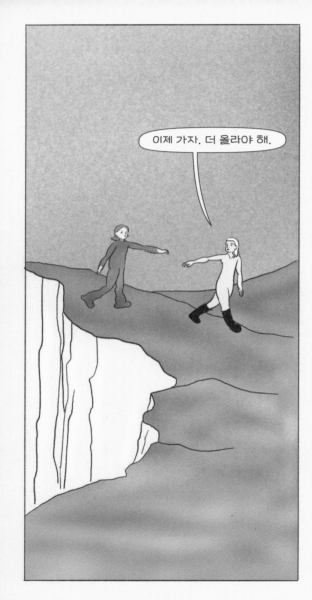

이제 가자. 더 올라야 해.

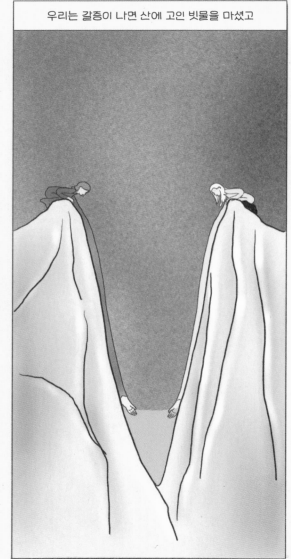

우리는 갈증이 나면 산에 고인 빗물을 마셨고

빵을 나눠 먹었다.

참과 나는 정상에 올랐다.

저기야, 하품의 언덕.

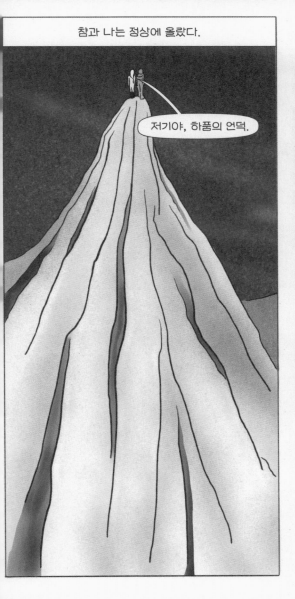

저 멀리 안개에 싸인 하품의 언덕이 보였다.
언덕은 폭이 넓은 강으로 빙 둘러싸여 있고

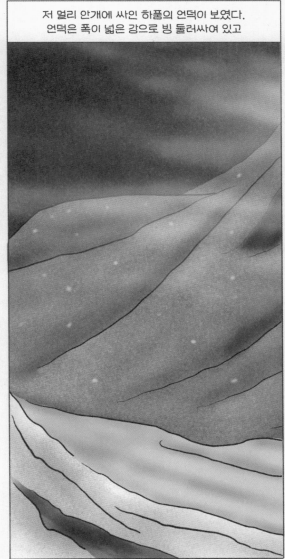

아주 가팔랐다.

곳곳에 보초가 서 있었고,

동쪽엔 지하 감옥의 입구가 있었다.
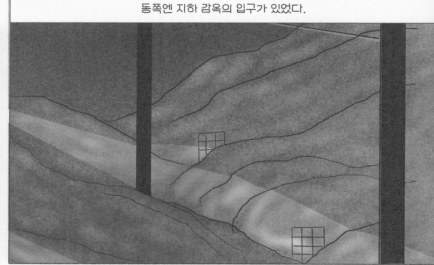

강물엔 전깃불이 비치고, 철망으로 울타리가 쳐 있었으며
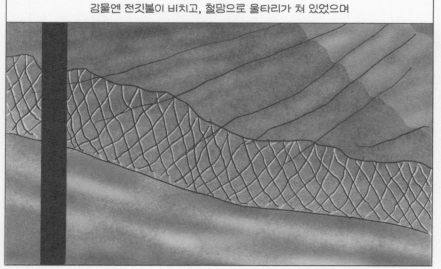

언덕 아래에는 수감자들이 노역하는 작은 농장이 있었다.
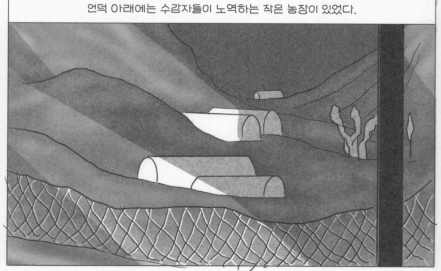

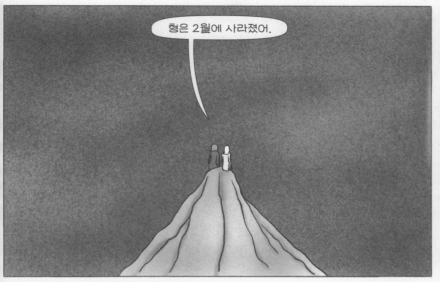

형은 2월에 사라졌어.

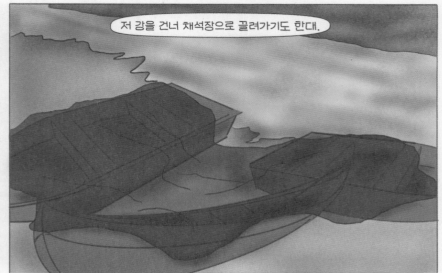

저 강을 건너 채석장으로 끌려가기도 한대.

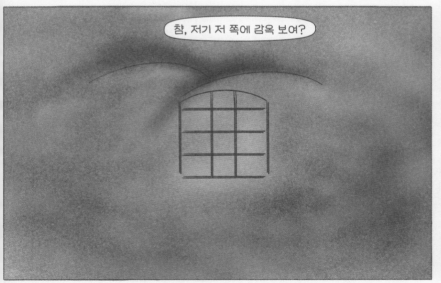

참, 저기 저 쪽에 감옥 보여?

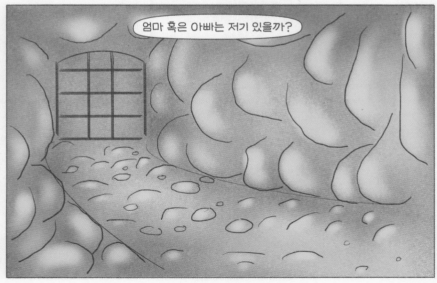

엄마 혹은 아빠는 저기 있을까?

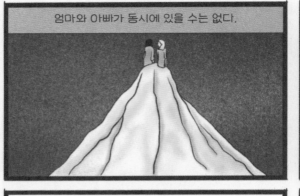

엄마와 아빠가 동시에 있을 수는 없다.

우리는 하품과 사람이 낳은 자식이므로.

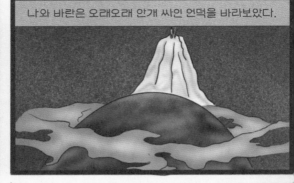

나와 바란은 오래오래 안개 싸인 언덕을 바라보았다.

나는 이따금 상상을 한다. 상상 속 가족은 엄마와

아빠,

언니.

우리는 기이한 고래가 사는 아스타섬으로 향하고 있다.

오래오래 →
가야함

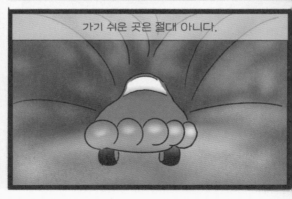

가기 쉬운 곳은 절대 아니다.

아스타섬에는 사람이 만든 고래가 산다.

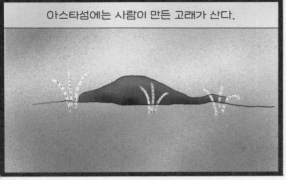

헤르츠 나인에서 고래는 오래전에
멸종한 아름다운 동물인데

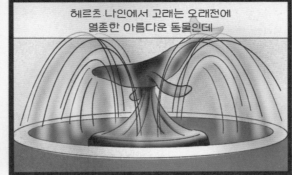

과학자들이 특별한 기술로 고래를 부활시켰다.

그 고래는 사람이 만들어서 영원히 죽지 않는다.

그래서 세 마리 이상 필요하지 않았다.
사람이 만든 고래는 눈이 없지만 빛을 볼 수 있다.

투명한 등이나 꼬리로 빛을 감지해
필사적으로 빛을 피하거나 쫓았다.

사람들은 멀리서 고래를 바라볼 수 있도록 허락되었고

상상 속 우리 가족은 고래를 보러 가고 있다.

고래를 보러 가는 것이 중요한 게 아니다.
함께 비포장도로를 덜컹거리며 달리고 싶었다.

우리는 운전을 하다 휴게소에 들른다.
이 부분이 내가 원하는 풍경이다.

휴게소에 들르기.

사람들이 여행을 하는 이유는 '휴게소에 들르기'가
하고 싶어서가 아닐까?

간단히 요기를 하고

호두과자를 산다.

즉 석
호 두 과 자

어머니는 운전을 하고

조수석에 앉은 아버지는 비닐에 싸인 호두과자를 꺼낸다.

뽀시락

언니와 나는 번갈아가며 가운데 자리를 차지한다.
어릴 때는 그 자리를 더 좋아한다.
정면이 더 모험과 가까우니까.

하지만 인간은 자라면서 옆자리를 더 선호하게 된다.
가운데 앉으면 엉덩이가 불편하기 때문이기도 하지만
정면보다 측면을 더 편하게 느끼기 때문이다.

아버지는 운전하는 아내의 입에

호두과자를 하나 넣어주고

뒤를 돌아 나와 언니에게 호두과자를 나눠준다.
어미 새가 새끼 새에게 먹이를 주듯이.

우리는 고래섬에 도착한다.

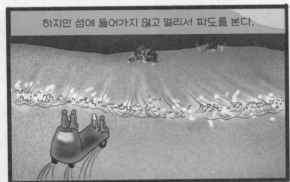

하지만 섬에 들어가지 않고 멀리서 파도를 본다.

고래와 파도.

파도와

고래.

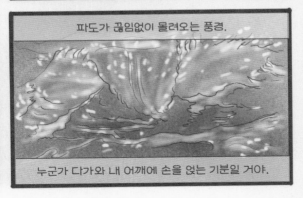

파도가 끊임없이 몰려오는 풍경.

누군가 다가와 내 어깨에 손을 얹는 기분일 거야.

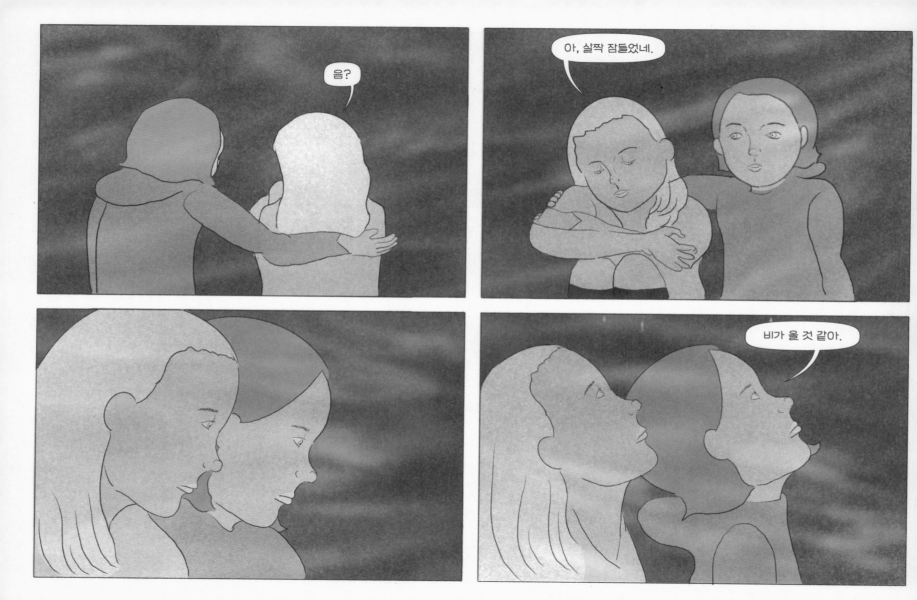

그런데 비는 온다고 말하는데
왜 안개는 온다고 말하지 않지?

안개는 깔린다고 하니까?

그럼 비는 왜 깔린다고 하지 않아?

글쎄.

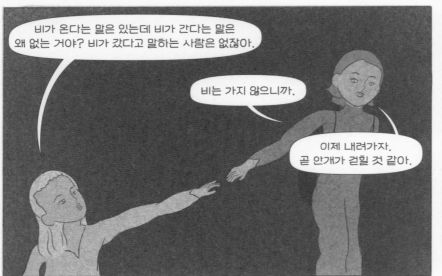
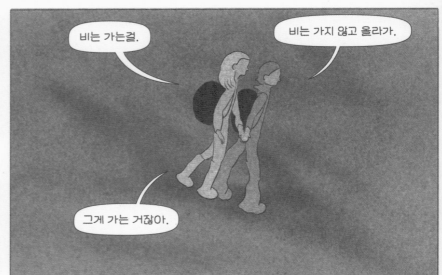

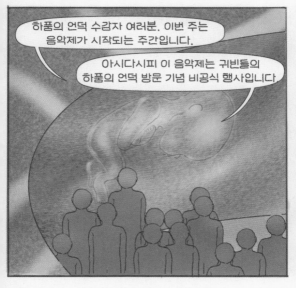

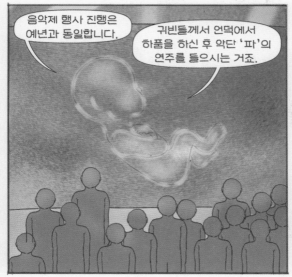

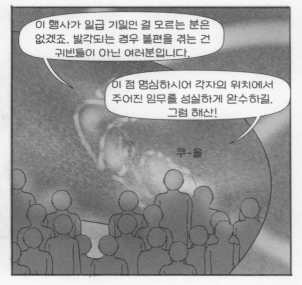

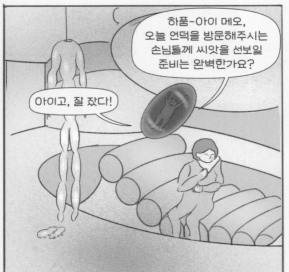

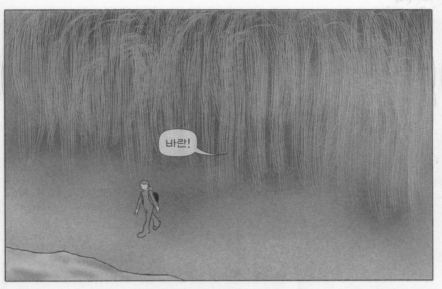
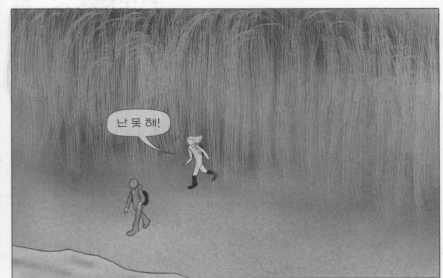
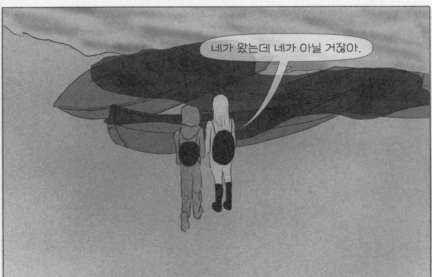
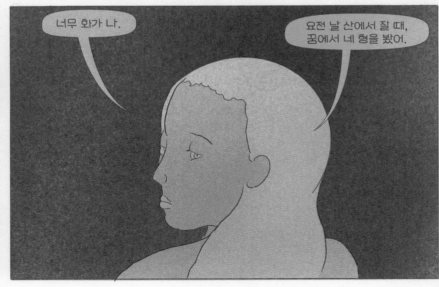

택시 안이었는데

너희 형이 문을 열고 들어오더라.

안녕하세요!

너보다 피부가 희고, 왜소했어. 밝았지만

순수해 보이진 않았고. 남을 배려하느라
일시적으로 밝은 척하고 있는 것 같달까.

어딘가 지쳐 보이더라.

아토피가 있는지 피부가 푸석하고 울긋불긋했어.

긁적
긁적

남들이 있을 때는 긁지 않지만

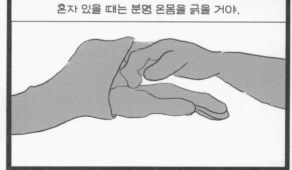

혼자 있을 때는 분명 온몸을 긁을 거야.

너희 형은 자신의 어두운 기운이

분위기를 망치는 일이 없도록 늘 주의하는 듯 보여.

번뜩 반도르르

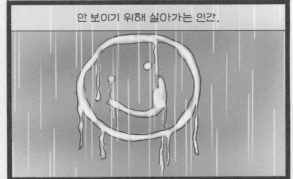

안 보이기 위해 살아가는 인간.

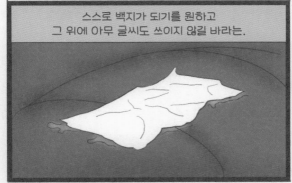

스스로 백지가 되기를 원하고
그 위에 아무 글씨도 쓰이지 않길 바라는.

그러나 그런 작은 소원조차 삶은 허락하지 않아.

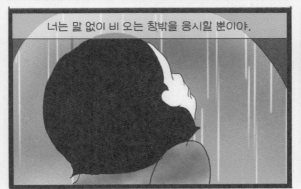

너는 말 없이 비 오는 창밖을 응시할 뿐이야.

차 안에서 비 오는 밖을 바라보면

세상이 커튼을 치는 것만 같다고 생각했어.

히품 어머니는 어둡고 냉담한 뒤통수만 전시할 뿐

절대로 돌아보지 않아.

나는 그녀의 얼굴을 확인할 수 없어.

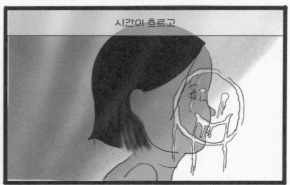
시간이 흐르고

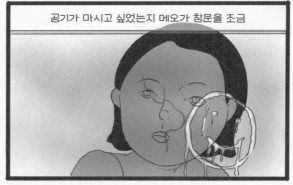
공기가 마시고 싶었는지 메오가 창문을 조금

내리는 바람에 빗물과 바람이 안으로 흘러들어왔어.
그는 그 사실을 홀로 즐기는 듯했는데

빗물이 네 옷에 묻자

너는 형을 쳐다보았고

그제야 형은 비 오는 날 창문을 여는 행위가

누군가에게 불쾌할 수도 있다는 사실을

(마치 배워서 안다는 듯이)

기억해내고는

황급히 창문을 닫았어.

그는 정신을 차린다는 게

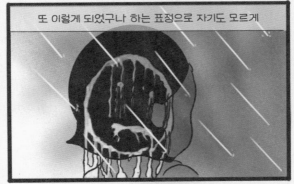

또 이렇게 되었구나 하는 표정으로 자기도 모르게

자신으로 돌아갔다는 사실을 자책하는 듯했어.

미안합니다.

그러니까 꿈속에서 메오가 한 말은

'안녕하세요'와 '미안합니다'가 전부인데도

난 네가 왜 형을 사랑하는지 알 것 같아.

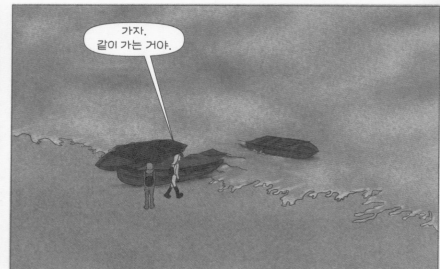

가자.
같이 가는 거야.

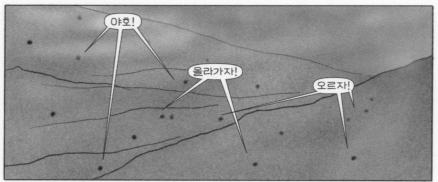

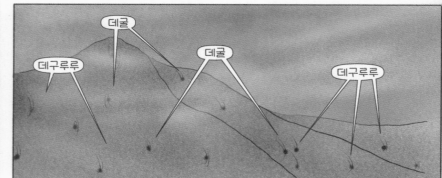

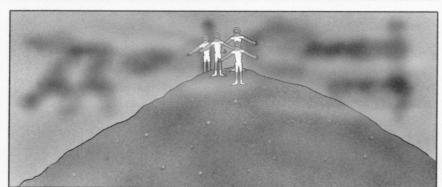

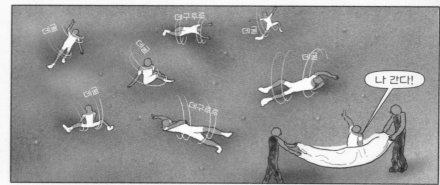

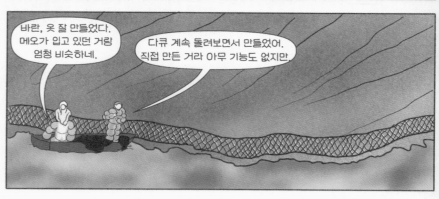

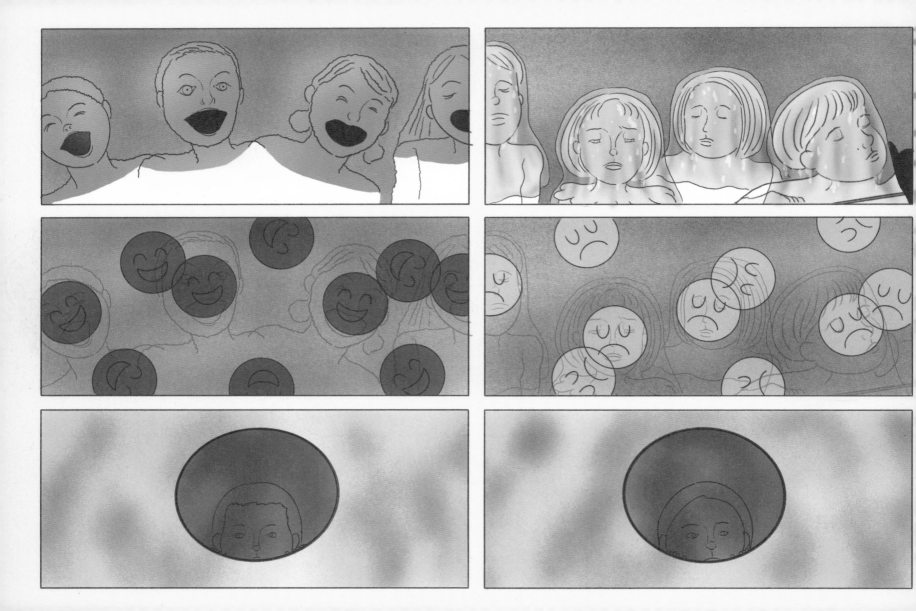

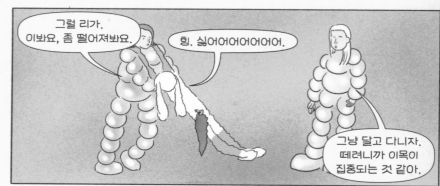

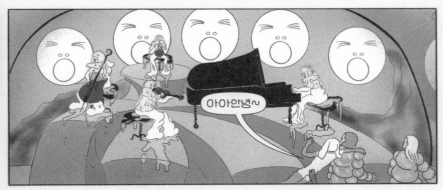

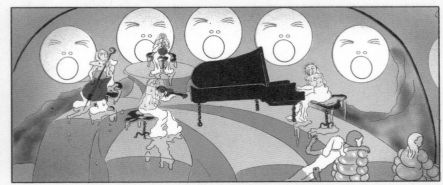

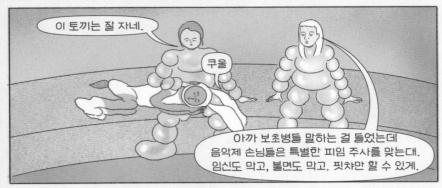

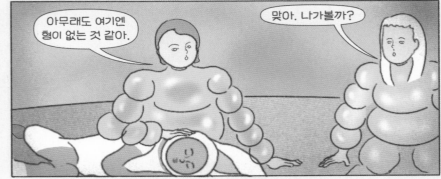

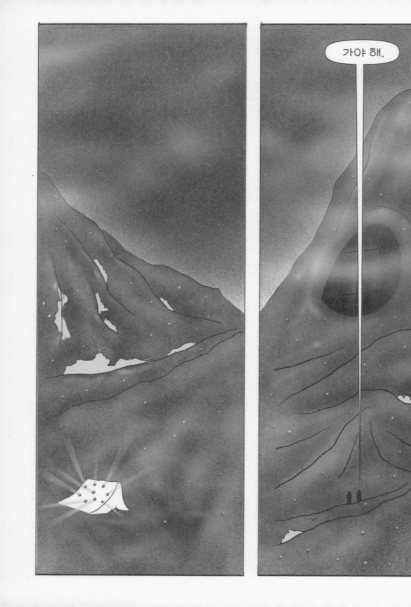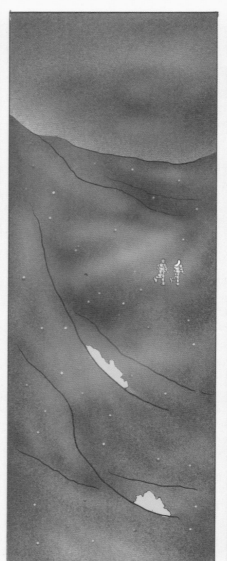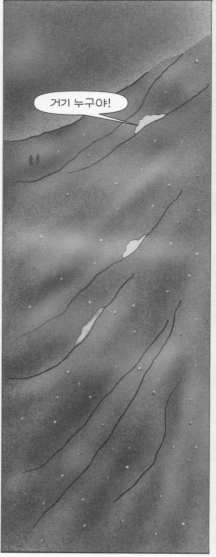

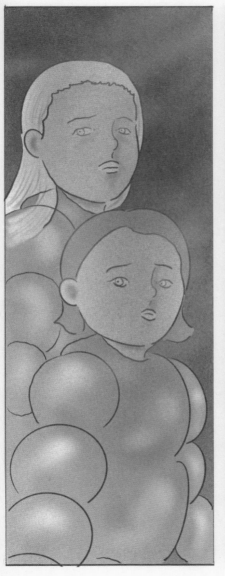
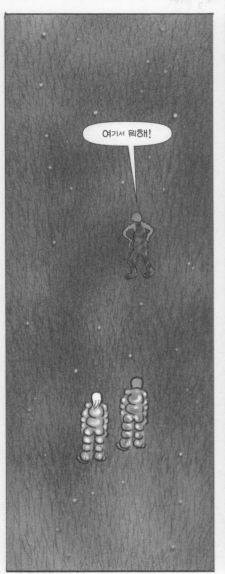
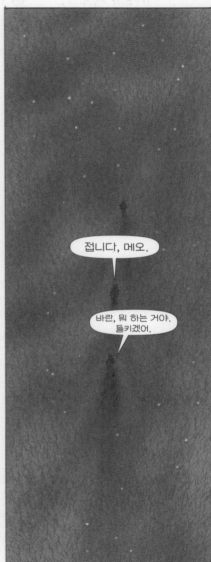
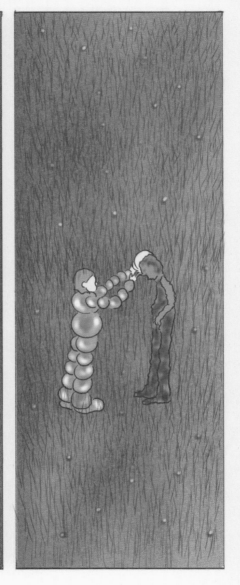

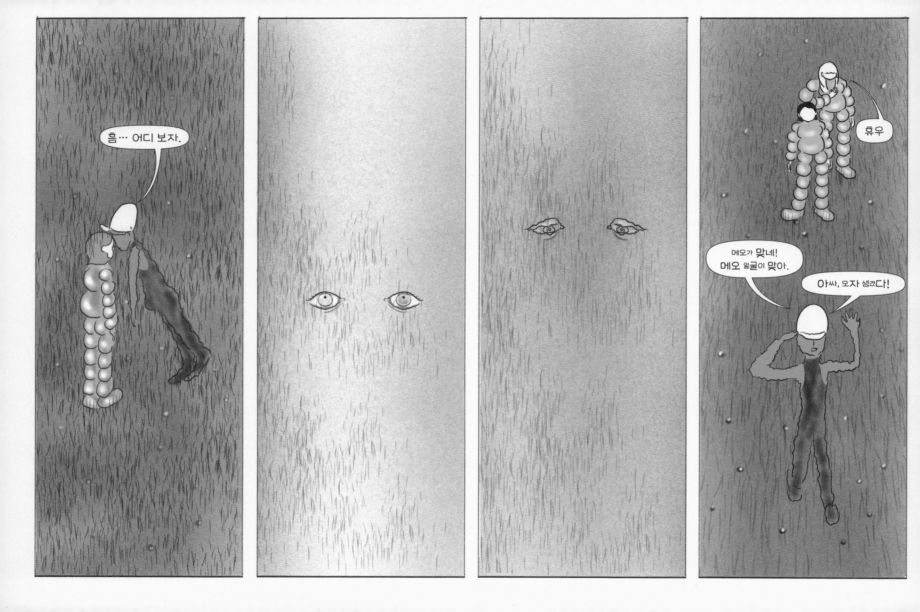

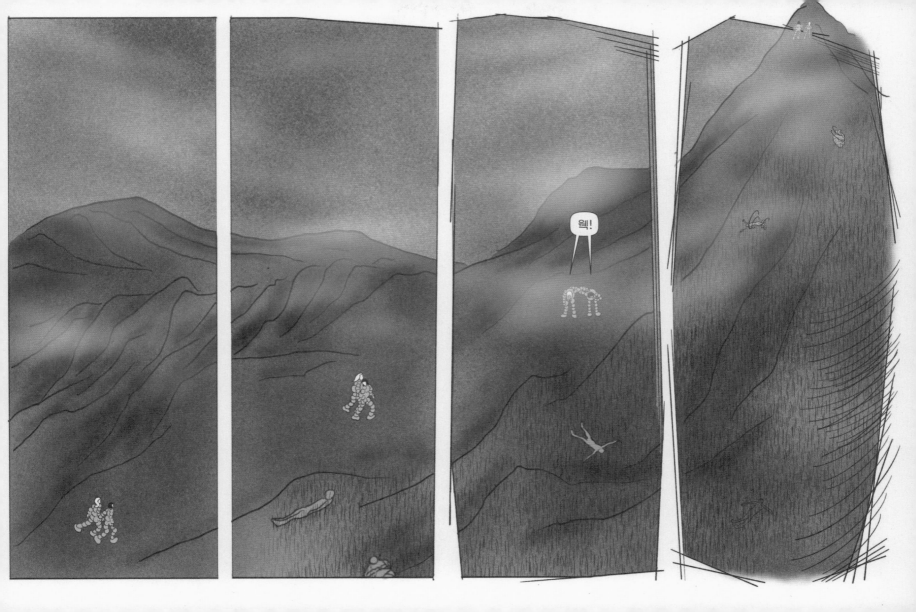

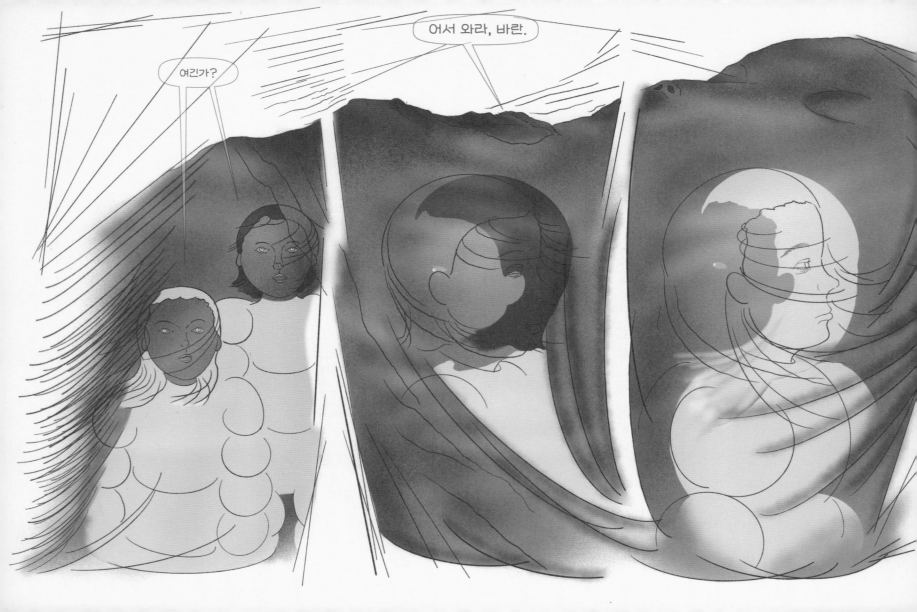

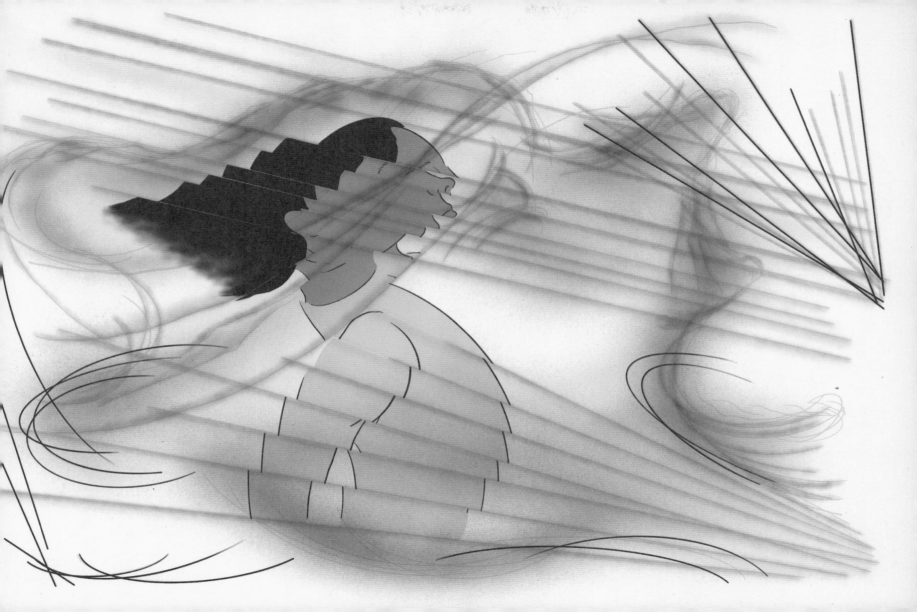

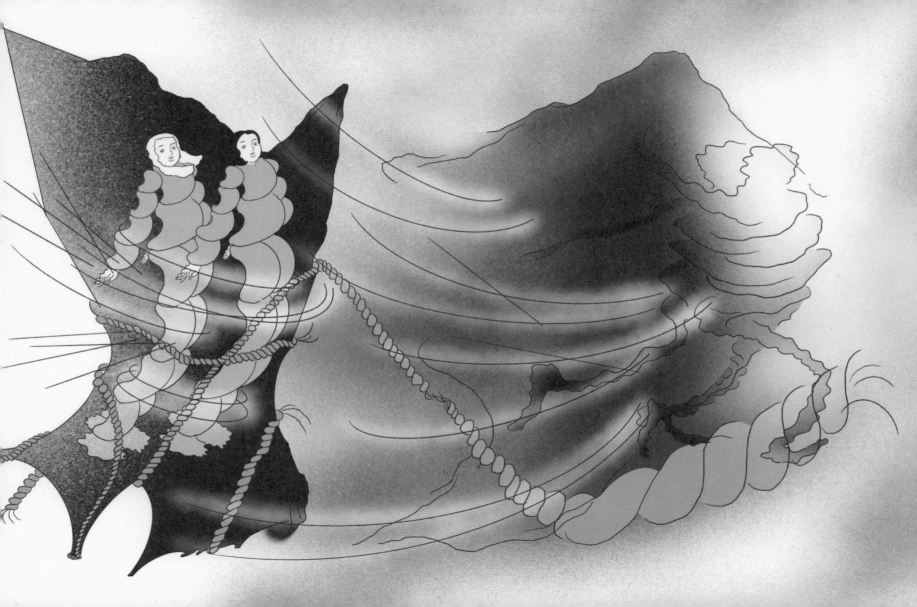

참을 수 없는 구역질이 났다.

하품의 전조인가.

눈을 꼭 감았다.

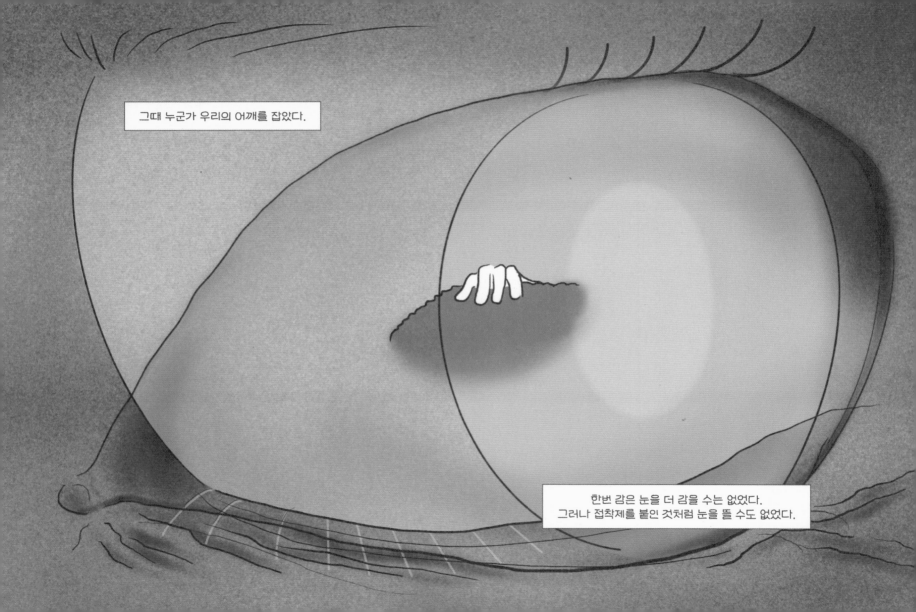

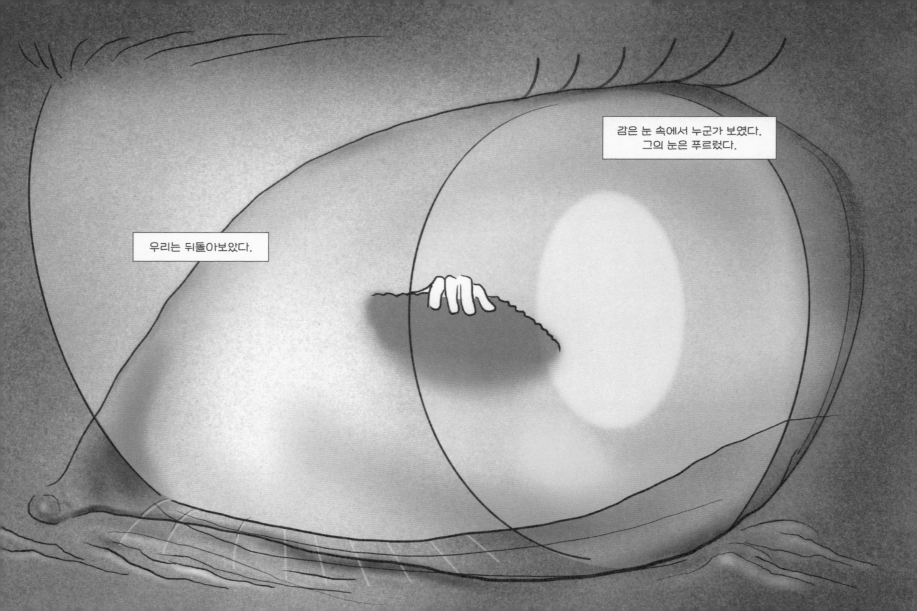

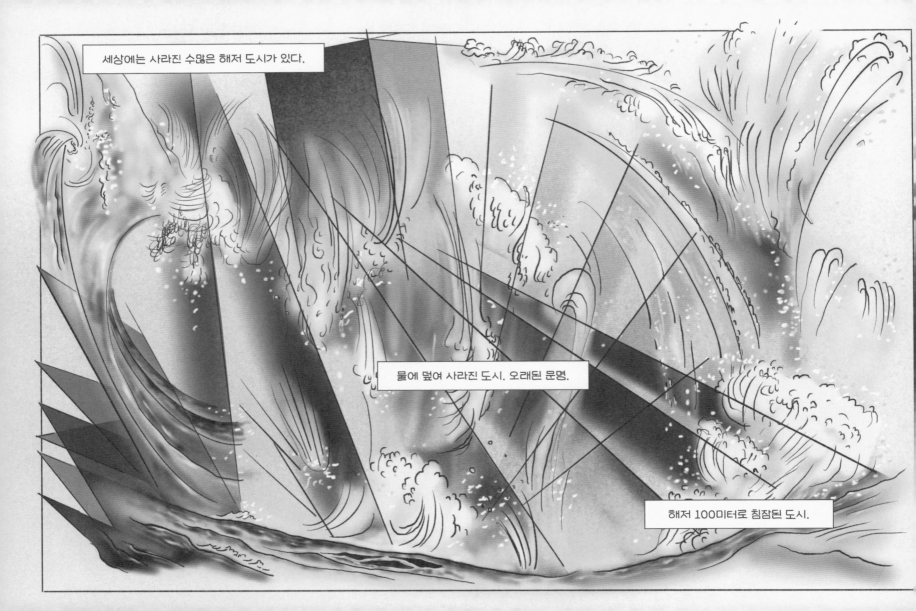

세상에는 사라진 수많은 해저 도시가 있다.

물에 덮여 사라진 도시. 오래된 문명.

해저 100미터로 침잠된 도시.

언덕에는 지붕이 없다는 사실을 잊지 마.

가고 싶은 곳으로 가려는 마음이

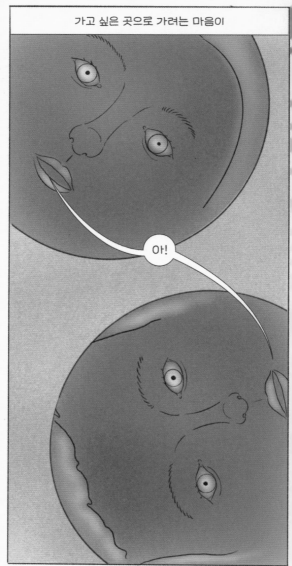

우리를 병들게 해.

원작 문보영

1992년 제주에서 태어났다. 고려대학교 교육학과를 졸업했다.

2016년 중앙신인문학상을 받으며 등단했다.

시집 《책기둥》《배틀그라운드》와 산문집 《사람을 미워하는 가장 다정한 방식》《준최선의 롱런》

《불안해서 오늘도 버렸습니다》《일기시대》, 단편소설집 《하품의 언덕》 등이 있다.

제36회 김수영 문학상을 수상했다. 손으로 쓴 일기를 독자에게 우편으로 발송하는 '일기 딜리버리'를 운영하고 있다.

각색·그림 이빈소연

이빈소연은 현대를 살아가는 인간에게서 포착되는 행동 양식과

작은 제스처에서 갖게 된 의문의 근원지를 탐구하며 모호한 인간성을 담은 이미지를 만드는 데에 몰두한다.

하품의 언덕

1판 1쇄 찍음 2022년 7월 22일
1판 1쇄 펴냄 2022년 8월 25일

원작 문보영
각색·그림 이빈소연
펴낸이 안지미

펴낸곳 (주)알마
출판등록 2006년 6월 22일 제2013-000266호
주소 04056 서울시 마포구 신촌로4길 5-13, 3층
전화 02.324.3800 판매 02.324.7863 편집
전송 02.324.1144

전자우편 alma@almabook.com
페이스북 /almabooks
트위터 @alma-books
인스타그램 @alma-books

ISBN 979-11-5992-364-7 02600

알마는 아이쿱생협과 더불어 협동조합의 가치를 실천하는 출판사입니다.